親愛 澀女郎

朱德庸●作品

珠愛

聯副文選

朱秀娟 ◉ 作品

有四個女郎，住一幢公寓；一個要愛情不要婚姻，

一個要工作不要愛情，

一個是什麼男人都想要嫁，

一個什麼是男人都想不通。

於是，

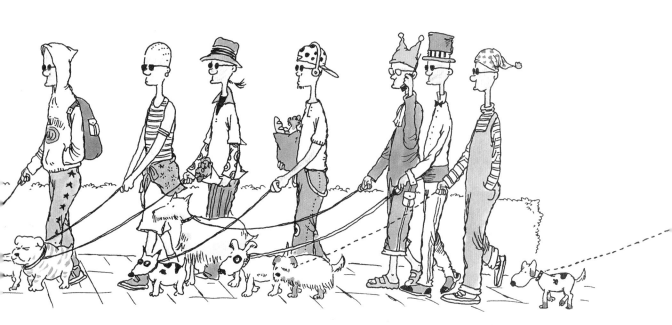

一個碰上了許多許多的男人，一個碰上了許多許多的狀況，
一個碰上了許多許多的工作，一個碰上了許多許多的問題。

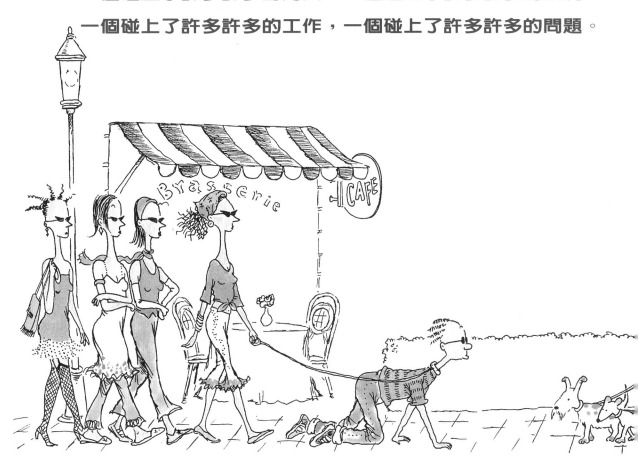

她們，是我們這個時代的 ———

親愛澀女郎

朱德庸檔案

沒有女人想認識這個男人

大衛王 廣播節目主持人

我對朱德庸的第一眼印象是，比想像中高大，而且應該是脾氣不錯、非常執著於畫畫的工作狂。其實一點也不錯。畫漫畫在台灣是很辛苦的：第一，要畫得漂亮，第二，要做得跟別人不一樣，第三、四格漫畫挑戰性遠大於長篇漫畫。起承轉合不能拖泥帶水外，還要畫得生動有趣，這是朱德庸漫畫最大的特色。

澀女郎可能是很多台灣女性的化身，身為台灣的男男女女一定要看，讓澀女郎帶我們一起觀察現代台灣的生活、文化及幽默。

最近有一項調查顯示，每人一天微笑10～15次，身心健康程度可增加普通人的1／3，看德庸兄的「澀女郎」一定可達此效果！

李性蓁 美麗佳人副總編輯

四位不同個性的澀女郎，領先HBO的影集「慾望城市」一步，帶我們走入現代都會女性夾在傳統與自我、外表和成就糾葛之中的日常生活。身為資深讀者的我，也伴隨這四位女性長大了。

若要說有什麼意見呢……嗯，朱大哥，現在的女生可不再理平頭穿西裝賺錢，也不會滿腦子只想著嫁人囉！還有，為什麼屁股那麼大的女生可以當情婦呢？或許是男人看女人，相對於女人看男人的審美觀不同吧？

麥仁杰 漫畫家

《澀女郎》是台灣漫壇有史以來最尖酸刻薄的作品，那是因為，他說了真話。對這樣的作品——一個女人的公敵所畫的，我們該怎麼辦呢？別無很期待看到二十一世紀的新世代澀辣妹！

親愛 澀女郎

他法，請以沉重的心情（他畫的女人你家可能也有一個……或不只一個）看待。總之，請繼續支持誠實的人吧！

黃子佼　　廣播電視節目主持人

女人實在是一種高智慧型科技，很難懂。包括自己的女朋友，很難懂，相對的也很有意思與挑戰性。

透過澀女郎系列及澀女郎的新故事走向與發展，我想可以對我自己與你有些幫助，笑也好想也好，讓我也藉此向女人們致敬。

焦雄屏　　電影製片

我可以想像朱德庸每天用有趣的眼光，看著、欣賞著周圍女性的奇想癖行。因為帶著幽默感，所以那些礙於生物性或社會價值的無可奈何，都奇怪地被包容和歸納，再嚴厲的道德捍衛者也會莞爾一笑吧！

賴聲川　　導演

對一個劇作家而言，對一個劇本不難；寫一個好劇本，很難。對一個漫畫家而言，畫一本漫畫不難；畫一個好漫畫，很難。特別是漫畫，除了畫，很大的關鍵是「編劇」，所以一位成功的漫畫家已經集劇作家與演員的身份於一身。朱德庸先生是成功而優秀的漫畫家，我喜歡讀他的漫畫，也樂意推薦給朋友。

（以上依姓名筆劃序）

新徹底不完美主義

◎ 朱德庸

結婚十周年後的某一天，我突然發現了一個有關男人和女人的真理。那就是：

女人總是完美的。或者說，她們追求完美。

男人總是不完美的。或者說，他們追求不完美。

我很少見到不追求完美的女人，更少見到追求完美的男人，這也是女人。但男人是這麼的不完美，教女人如何忍耐？於是，男人女人永遠處於戰爭狀態。

許和男人女人的耐性不同有關。總之，男人唯一追求的完美東西就是女人。

世界需要和平，可是，這麼完美的女人和這麼不完美的男人怎能和平相處呢？我思考出的唯一方法就是：讓女人相信她們不需要再追求完美、或是自己變得完美。

這是我發明的新世紀最新主張，我稱之為：新徹底不完美主義。

如果有一天，世界上的每一個女人和每一個男人都相信它，我可能會得諾貝爾和平獎。

一九九三年我開始畫「澀女郎」這個系列時，在漫畫中著墨最多的，其實是這四個女主角個性上的不完美。卻由於她們形成了這麼完美的四個漫畫典型，「澀女郎」一直在華人世界受到許多讀者的熱烈喜愛。感謝這次時報出版公司想給「澀女郎」系列一次亮眼的重新包裝，我們合作了「澀女郎」的彩色增訂版。我想把這本新書獻給那些喜歡我漫畫裡不完美女郎的完美女性讀者，讀完之後，也許妳們會開始覺得：把自己變得像這樣不完美一點，不是更完美嗎？

漫畫家會老，漫畫彷彿不會。「澀女郎」更新出版的同時，真實世界裡的澀女郎，正一波接一波的隨著愛情、婚姻、夢想而不斷輪替。作為漫畫家的我，也只能一年又一年紀錄下她們美麗的浮光掠影。

在女人與女人之間

◎朱德庸

做女人難，做現代女人尤其難。

從我認識的這個現代女人的觀點看，這話恐怕是真的。

我認識的女人不算多，接觸的女人卻不算少。在我龐大的讀者群中，女性的比率佔得頗高。而每次接受媒體訪問時，對我個人好奇不已的，也是許多女性觀眾或聽眾。有時算算圍繞在我身邊的，母親、妻子、朋友、美術設計、出版企畫，有時算算超過男人的。處在這些女人與女人之間，我特別能體會到時間對她們施加的一種滄桑之感；也特別能體會到現代對女人們的人生造成的某種壓迫之感。

這些女人，有年輕的，有年長的：有身上充滿故事的，也有堅強難怪女人要革命。

弔詭的是，這一次女人要革命，首先是因為她們的人生被「現代」推到檯面上來了，其次是因為這樣的人生矛盾太大。和幾十年前女人因為被長期貶抑而革命大不相同。

好像，自從大多數女人慢慢可以和社會生產力畫上等號，自從女人和幾千年以來的男人一樣，變成了經濟動物、權力動物之後，女人的矛盾就變大了。

以前的女人，在男人的要求下，像絲綢一樣柔軟，像水晶一樣美麗。現在的女人，在社會的要求下，仍然要像絲綢一樣柔軟，卻也得像金屬般的剛硬；仍然要像水晶一樣玲瓏剔透，卻不能像玻璃的脆弱易碎。

太困難了。對女人來說。

從來沒有這樣多的工作要做，從來沒有這樣多的問題要解決，從來沒有這樣多的肩膀要依靠，從來沒有這樣多別人的要求、自己的要求。

這個世界要女人又柔軟又堅強。女人也勉力去做。但是太矛盾了，當然引起反彈。女人發現：她們越來越不可能變回去以前的柔軟，她們越來越要求情慾的紓解、個人的釋放。

我喜歡女人。我贊成女人革命，如果她們想要的話。而且照目前的情況來看，女人可能也只好繼續革命下去了。當然，我希望這對男人是一種不流血的革命，而是流汗的革命。男人多做一點，女人不再革命，將來天下太平、男女和平。

然而，我現在所看到的這些女人，在「女人革命」的呼聲外，在緊張忙碌的工作裡，仍然持續過著某一種女人的人生──這種人生，裡面充滿著等得到的和等不到的男人、還擁擠著自己想要的和自己不想要的東西。這可能真的是女人的無奈、女人的矛盾。我的漫畫「澀女郎」裡四個個性不同的女郎，也都有著這樣的無奈與矛盾，只是多了一點我的幽默。

世界顛過來、倒過去，女人卻永遠如此複雜。女人的問題，也永遠如此複雜。

如果你問我：喜不喜歡看女人？非常喜歡。如果你問我：喜不喜歡想女人？不想也罷。

　　　　──一九九六‧七‧十九凌晨

目錄

素描一

其實，
月亮是很容易覺得寂寞的。

其實，
星星是很容易互相厭倦的。

其實，
女人是很容易選擇孤獨的。

其實，
城市裡是很容易遺落故事的。

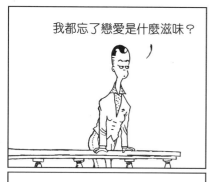

我都忘了戀愛是什麼滋味？

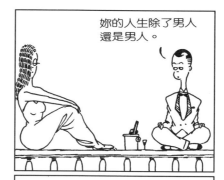

妳的人生除了男人還是男人。

戀愛就像香檳。

難道妳不考慮在妳生命中添加工作的樂趣？

好吧。

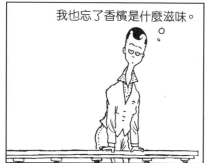

我也忘了香檳是什麼滋味。

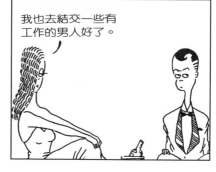

我也去結交一些有工作的男人好了。

- 在現代城市裡，愛情只是一次實驗，婚姻只是一次經驗。
- 結了婚的女郎像狗，沒有結婚的女郎像貓，離了婚的女郎可能正考慮開始做個真正的女人。
- 單身女郎並沒什麼不好，只是對想結婚的男人不好。

澀女郎

- 如果單身女郎像貓，那麼已婚男子就像跳蚤——很容易就找到貓身上來了，而且一來就是一輩。
- 美麗的女人吸引麻煩的情人，不美麗的女人吸引怕麻煩的情人。
- 世上沒有真正誠實的情人，只有被迫誠實的情人。

我是一個現代放蕩不羈的女人。

妳在想什麼？

做現代放蕩不羈的女人條件是什麼？

我在回憶第一任男友及想像最後一任男友。

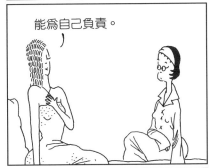

能為自己負責。

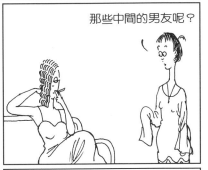

那些中間的男友呢？

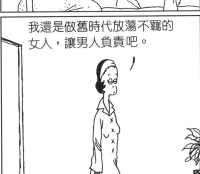

我還是做舊時代放蕩不羈的女人，讓男人負責吧。

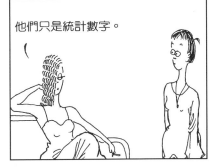

他們只是統計數字。

唉，這年頭日子真不好過。

兩個只能當一個用了。

我知道，通貨膨脹，搞得大家都不好過。

什麼通貨膨脹？我說的是男人。

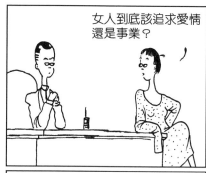

女人到底該追求愛情還是事業？

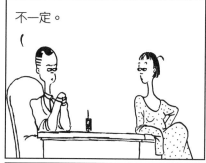

不一定。

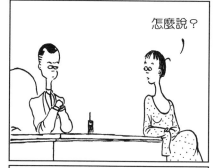

怎麼說？

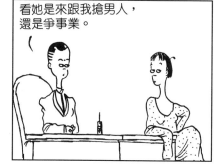

看她是來跟我搶男人，還是爭事業。

澀女郎

- 單身的人可以永遠都在冒險，結了婚的人可以偶爾找一個單身的人來冒險。
- 愛情就是如此荒謬：對一個情人說的真話，可能是對另一個情人的謊話。
- 男人碰上愛情會後悔，碰上婚姻會疲倦。

澀女郎

- 男人總是把現任情人跟前任情人比較，得到的結論是下一任情人。
- 男人結了婚會變成熟，女人結了婚會變太熟。
- 單身就是拒絕與別人分享任何東西，包括男人。

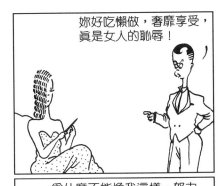

妳好吃懶做，奢靡享受，真是女人的恥辱！

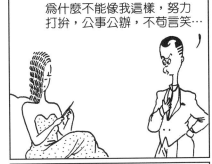

為什麼不能像我這樣，努力打拚，公事公辦，不苟言笑…

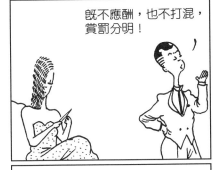

既不應酬，也不打混，賞罰分明！

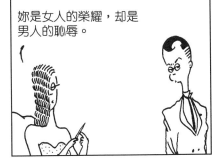

妳是女人的榮耀，却是男人的恥辱。

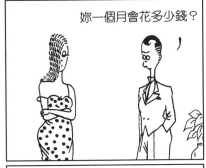

妳一個月會花多少錢？

有時六位數，有時七位數。

天呀，妳那些男朋友怎麼養得起!?

沒問題，我男朋友的數目也維持在六位數到七位數之多。

澀女郎

妳的願望是什麼？

凡事不都是雙面的嗎？

我希望成為全世界最富有的人。

沒錯。

妳的願望是什麼？

那為什麼我結不成婚只有痛苦這一面？

我希望妳變成男人。

傻瓜，別的男人擁有的是快樂的那一面。

- 女人的悲哀在於，不論單身或結婚，最後都會被愛情控制。

- 男人的悲哀在於，不論被不被愛情控制，最後都會被一個女人控制。

- 決定永遠單身，和決定結婚一樣令人痛苦。

18

澀女郎

●女人希望改變男人，如同希望大象改變成老鼠。

●女人所能給予男人的，不是致命的吸引力，就是認命的吸引力。

●發現沒有女人想和你結婚。

●單身男子就是：你會發現許多女人想和你戀愛，也會

啊

呀

啊

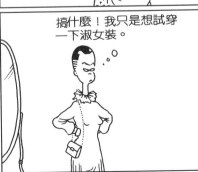

搞什麼！我只是想試穿一下淑女裝。

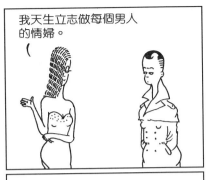

我天生立志做每個男人的情婦。

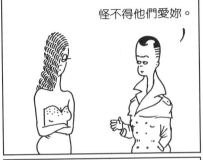

怪不得他們愛妳。

我天生立志做每個男人的老闆。

怪不得他們恨妳。

涩女郎

妳到底談過幾次戀愛？

做壞女人的條件，是什麼？

一百次？一千次？

心眼要夠壞，想法要夠壞，手段要夠壞…

零次。

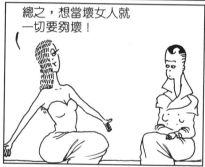

總之，想當壞女人就一切要夠壞！

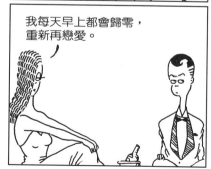

我每天早上都會歸零，重新再戀愛。

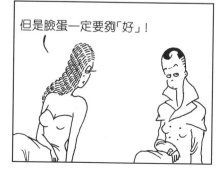

但是臉蛋一定要夠「好」！

- 世上有許多愛情不值得追求，問題是你不曉得是那一個。
- 當愛情持續下去，不是愈來愈真誠，就是愈來愈虛偽。
- 許多人喜歡和自己不愛的人在一起，是因為這樣比較容易分手。

澀女郎

- 無論你花多少精力去追求愛情，最後都會花雙倍的力氣去維持愛情。
- 當男人失戀時，他會花時間忙事業當做報復；當女人失戀時，她會把報復當事業來做。
- 所謂聰明的情人，就是絕不談戀愛的情人。

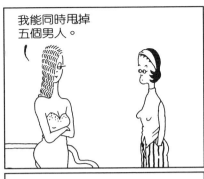

我能同時甩掉五個男人。

這有什麼困難，我也能。

困難的是，我得先認識五個男人。

我每天至少要喝五杯咖啡。

咖啡因讓妳上癮了嗎？

不是。

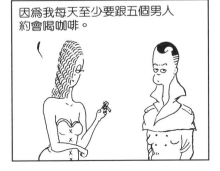

因為我每天至少要跟五個男人約會喝咖啡。

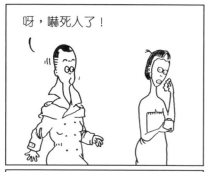

呀，嚇死人了！

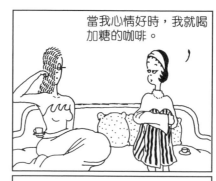

當我心情好時，我就喝加糖的咖啡。

呀，嚇死人了！

當我心情不好時，我就喝不加糖的咖啡。

●愛情是最好的化妝品，但費用還是由男人支付。

●對女人來說，男人只分成暫時屬於自己的和屬於別人的兩種。

對男人來說，女人分為已經不用去追求的，和想暫時追求一下的兩種。

呀，嚇死人了！

我今天心情不錯，我決定喝加糖的咖啡。

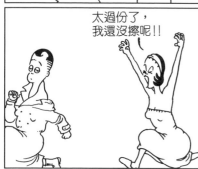

太過份了，我還沒擦呢！！

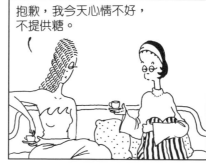

抱歉，我今天心情不好，不提供糖。

澀女郎

對情人說謊，有時並不是為了她好過，而是為自己好過。

一個人不結婚，不可能真正學到成熟；一個人不單身，不可能真正學到瀟灑。

想單身趁年輕，想結婚趁美麗。

專家說女人連續說話最多別超過五小時。

是不是超過五小時，女人就會支持不住？

不是。

男人會支持不住。

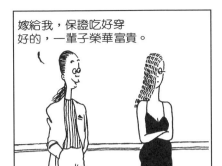

嫁給我，保證吃好穿好的，一輩子榮華富貴。

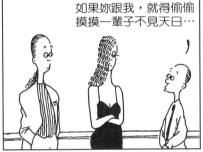

如果妳跟我，就得偷偷摸摸一輩子不見天日…

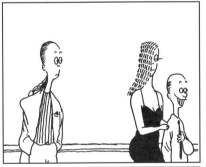

沒辦法，做情婦是她的志願。

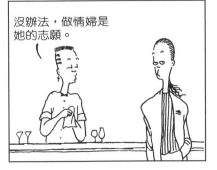

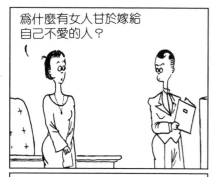

為什麼有女人甘於嫁給自己不愛的人？

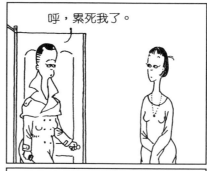

呼，累死我了。

澀女郎

女人一生必須決定的三大問題：㈠該不該結婚，㈡該不該離婚。

至於第三個問題：該不該戀愛，則往往百分之九十九不是妳自己所能決定。

對某些女人而言，男人只分成兩種：工具和情人。

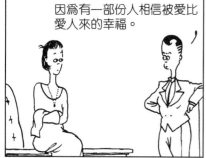

因為有一部份人相信被愛比愛人來的幸福。

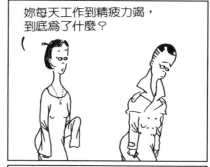

妳每天工作到精疲力竭，到底為了什麼？

太複雜，我搞糊塗了。

不為什麼，只為了別讓男人把我當女人看。

這是大部份的原因。

我還以為只要不化粧，男人就不會把咱們當女人看。

澀女郎

當百分之百的男人遇上百分之百的女人，未必能產生百分之百的愛情。

如果有了百分之百的愛情，並不能創造百分之百的婚姻。百分之百的婚姻，需要的只是一個普通的男人，和一個普通的女人。

為什麼我結不了婚！

妳這樣不就自曝其短。

為什麼別人都結得了婚！

妳騙了我的愛，害得我⋯⋯

下個世紀是女人的世紀。

時間到，下一位！

到時所有的男人都將臣服在女人腳下。

妳把我玩弄得好苦，好慘⋯⋯

為什麼要等到下個世紀？

我專屬的情人申訴專線。

他們在這個世紀就已臣服在我腳下了。

● 單身是一種純淨的孤獨，婚姻是一種渾沌的孤獨。

● 其實決定女人該結婚的因素，往往不是愛情，而是年齡。

● 戀愛平衡定律：兩個人戀愛，一定要有一個人比較愛對方，否則此一戀情將難以維繫下去。

澀女郎

愛情總是從指縫中溜走，婚姻總是從帳單間展開。

● 戀愛對錯定律：人總是愛上自己不該愛的人，然後藉由某種想像，以為自己已經愛對人了。

已婚女人有時想單身一下，未婚女人有時想結婚一下——這就是新世代女性的迷思。

小姐，姿態別這麼高。

像妳這麼美麗的女人怎麼會一個人坐在這兒？

見面就是有緣。

在等待羅曼史，像你這麼英俊的男人怎麼會一個人坐在這兒？

沒錯，見面就是有緣。

在看求職欄。

再見面就是有錢。

滾！

27

澀女郎

男人滿腦子都是
性。

誰說的，所有我認識
的男人都不是這樣。

唉，每次都得丟足臉
才能證明一個論點。

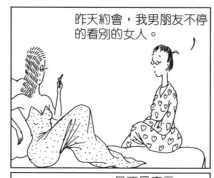

昨天約會，我男朋友不停
的看別的女人。

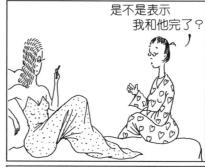

是不是表示
我和他完了？

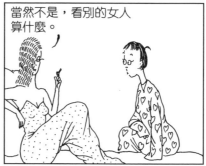

當然不是，看別的女人
算什麼。

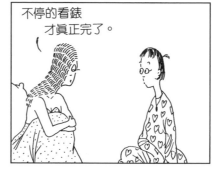

不停的看錶
才真正完了。

● 愛情是什麼？可能是鮮花、醇酒、微風，或者只是一種單純的想像力。

● 在現代城市裡，男人想征服女人，女人想征服男人，最後的結果卻只是彼此臣服。

● 單身的好處在於妳只需付一個人的晚餐錢。

澀女郎

- 男人的前半生，忙著追女人；
- 男人的後半生，忙著甩女人。
- 如果你戀愛愈多次，你愈了解女人；
- 如果你結婚愈多次，你愈了解自己。
- 和浪漫主義的女人最匹配的，就是浪費主義的男人。

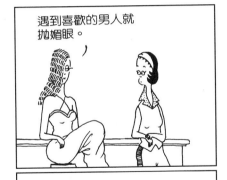

遇到喜歡的男人就拋媚眼。

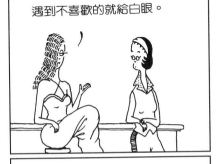

遇到不喜歡的就給白眼。

如果兩者都沒遇到呢？

那就繼續張大眼。

書上說其實我們根本不存在。

哈，這我早就知道了。

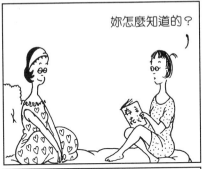

妳怎麼知道的？

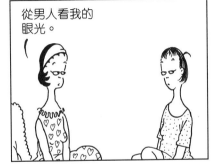

從男人看我的眼光。

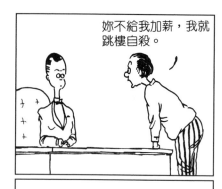

妳不給我加薪，我就跳樓自殺。

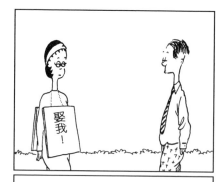

好吧。

娶我！

妳決定給我加薪？

娶我！

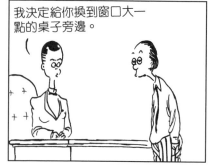

我決定給你換到窗口大一點的桌子旁邊。

考慮嗎？真的不

澀女郎

- 凡是有人追求的女人都是美麗的。
- 新鮮的花朵、新鮮的水果和新鮮的情人，都是對身體有益的。
- 對情人坦白，就等於向他揮白旗──妳可能被俘虜，也可能被痛宰。

30

澀女郎

● 如果一個人想扮演好情人和好配偶，就如同一個人想同時做天使與魔鬼一樣。

● 換情人如同換一件衣服穿，換老婆則像換一幢房子住，手續可是複雜多了。

● 情人之外充滿謠言，情人之間充滿謊言。

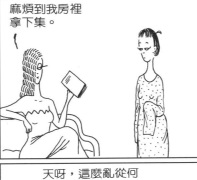

麻煩到我房裡拿下集。

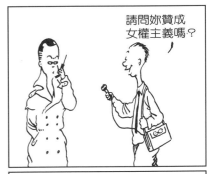

請問妳贊成女權主義嗎？

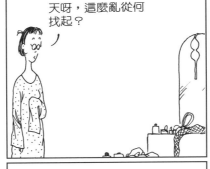

天呀，這麼亂從何找起？

呀殺一

在絲襪的下方，香水的左邊，內衣的前方，除毛劑的右端。

不准在我講電話時打擾！

真服了她。

她贊成。

 澀女郎

現在經濟景不景氣？

非常不景氣。

妳問這個幹嘛？

我在訂今年跟男人
出去約會的消費額。

你是最英俊最帥的男人。
你……

男人稱讚女人為的是約會，
妳這個女人稱讚男人為的是什麼？

標會。

● 有時單身女郎並不是自己願意單身，而是她身邊的男士都已不再單身了。

● 大方的男人總是比較容易保有女朋友，小氣的男人則比較容易保有存款。

● 每個熱戀中的男人女人，都是烏托邦主義的忠實信徒。

澀女郎

- 簡單的愛情只牽涉到婚姻。
- 複雜的愛情牽涉到比較多的男人女人。
- 女人對愛情的直覺,就像是射中蘋果的那支箭;但會緊張的並不是那粒蘋果,而是頭頂著蘋果的男人。
- 有主見的女人最後只能跟沒主見的男人交往。

嗶⋯⋯　　嗶⋯⋯

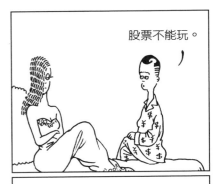

股票不能玩。

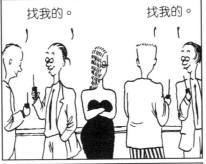

找我的。　　找我的。

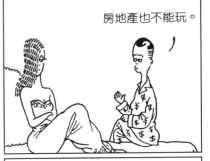

房地產也不能玩。

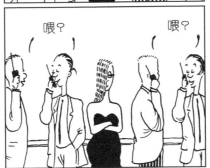

喂?　　喂?

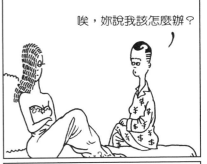

唉,妳說我該怎麼辦?

找妳的。

開始玩男人吧。

澀女郎

● 女人最想從男人那邊得到的禮物，就是結婚禮物。

● 有錢的男人喜歡女人，沒錢的男人則喜歡有錢的男人。

● 當男人的話比女人多時，表示他百分之百喜歡妳。

● 當女人的話比男人多時，只表示她是個百分之百的女人。

專家說，睡覺是最好的美容。

妳爲什麼如此不信任男人？

哈……，女人的美麗不是靠睡覺來決定。

這跟我童年經驗有關。

那是靠什麼？

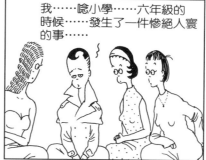

我……唸小學……六年級的時候……發生了一件慘絕人寰的事……

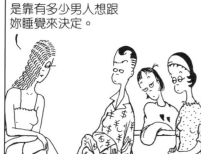

是靠有多少男人想跟妳睡覺來決定。

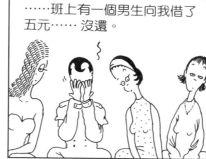

……班上有一個男生向我借了五元……沒還。

澀女郎

• 壞女人選擇現在擁有一切的男人，好女人選擇將來擁有一切的男人。

• 聰明女人定律：
愛上妳的男人愈多，妳愈不需要做選擇；愛上妳的男人愈少，則妳愈需要提早結婚。

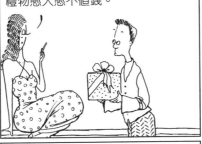

禮物愈大愈不值錢。

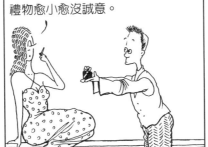

禮物愈小愈沒誠意。

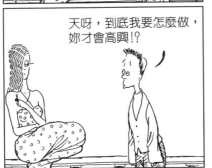

天呀，到底我要怎麼做，妳才會高興!?

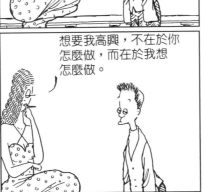

想要我高興，不在於你怎麼做，而在於我想怎麼做。

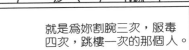

妳不記得我了嗎？

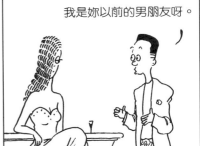

我是妳以前的男朋友呀。

就是為妳割腕三次，服毒四次，跳樓一次的那個人。

噢，小張呀。

35

這件昨天跟他約會時已經穿過了。

喂，我趕著上班！

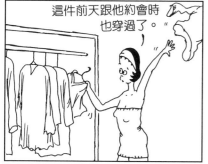

這件前天跟他約會時也穿過了。

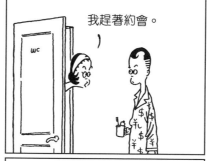

我趕著約會。

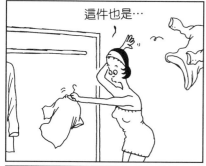

這件也是…

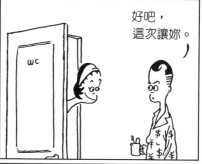

好吧，這次讓妳。

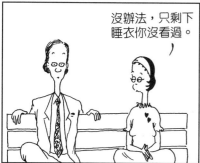

沒辦法，只剩下睡衣你沒看過。

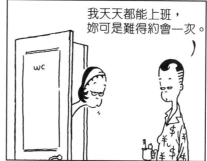

我天天都能上班，妳可是難得約會一次。

● 聰明男人定律：
你欣賞的女人愈多，和可以到手的數目成反比。

● 如果你沒有欣賞的女人，則女人自己會來欣賞你。

● 戀愛濃度定律：
戀愛中誰比較愛誰，要看誰比較想結婚而定。

澀女郎

- 為了成全此段愛情的完美而拒絕結婚的情人不在此例。
- 婚姻成功定律：愛情的資歷愈深，婚姻成功的可能性愈低；發生過三次以上驚心動魄戀情者尤其無可能性。
- 愛情是享受，婚姻是忍受。

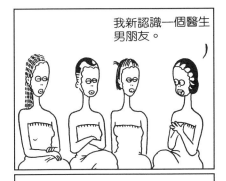

我新認識一個醫生男朋友。

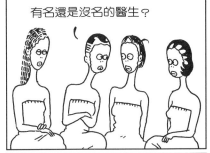

有錢還是沒錢的醫生？

有名還是沒名的醫生？

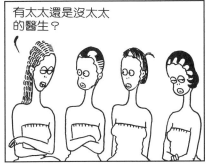

有太太還是沒太太的醫生？

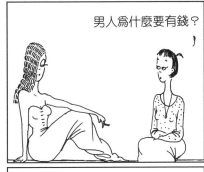

男人為什麼要有錢？

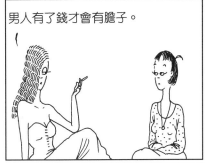

男人有了錢才會有膽子。

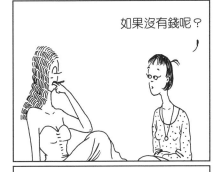

如果沒有錢呢？

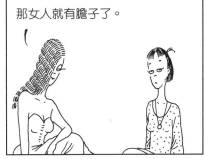

那女人就有膽子了。

素描 ＝

愛情很慢很慢，
時間很快。
寂寞很長很長，
人生很短。
城市很晚很晚，
月色很薄。
你在很深很深的孤獨裡，
飲一杯很冷很冷的酒。

澀女郎

- 單身的人可以永遠保持想像力──想像愛情之外的婚姻；

已婚的人可以永遠保持實驗性──實驗婚姻之外的愛情。

- 單身需要勇氣，結婚需要出氣。

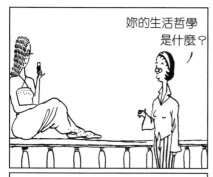

妳的生活哲學是什麼？

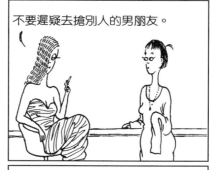

不要遲疑去搶別人的男朋友。

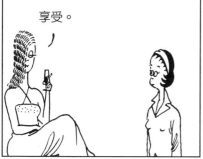

享受。

因為即使妳不搶，也會有別的女人去搶。

享受什麼。

這就是女人的世界。

很多，包括跟一個蠢女人談生活哲學。

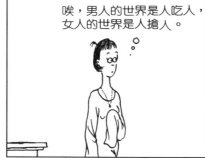

唉，男人的世界是人吃人，女人的世界是人搶人。

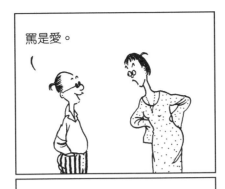

罵是愛。

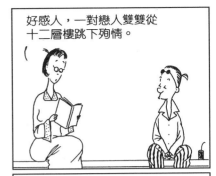

好感人，一對戀人雙雙從十二層樓跳下殉情。

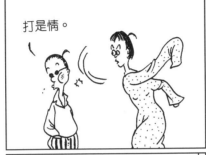

打是情。

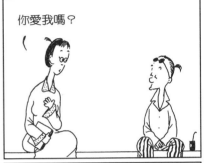

你愛我嗎？

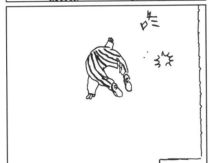

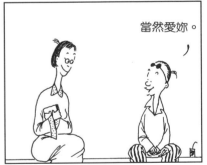

當然愛妳。

踢是拜拜。

不過只有從二樓跳下的程度。

澀女郎

- 愛情是雨後的彩虹，婚姻則是牆角的濕氣與青苔。
- 戀愛中的男士要付餐費，婚姻裡的男人要付飯錢。
- 男人喜歡流行中的女人，卻不喜歡流言中的女人。
- 所謂完美的女人，就是你追求不到的那種女人。

根據統計，女人在化粧室待的時間平均是十分鐘。

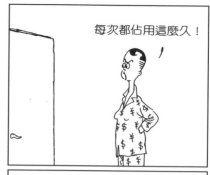

每次都佔用這麼久！

澀女郎

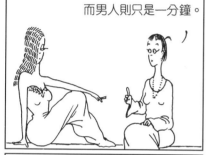

而男人則只是一分鐘。

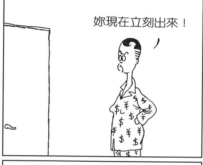

妳現在立刻出來！

- 美麗的女人令人想佔有，老實的男人令人想放棄，結了婚的男人令女人想拯救。
- 女人花三分之二的錢在美容上，男人花三分之二的錢在美女上。

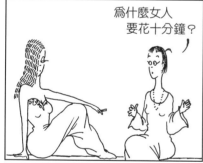

為什麼女人要花十分鐘？

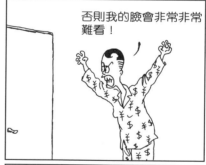

否則我的臉會非常非常難看！

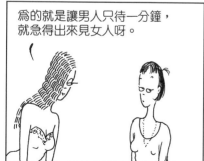

為的就是讓男人只待一分鐘，就急得出來見女人呀。

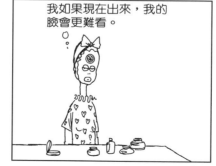

我如果現在出來，我的臉會更難看。

42

澀女郎

● 女人的美分先天和後天，先天的讓人嫉妒，後天的讓人花錢。

● 愛情如果需要新鮮，那麼禮物就是保鮮劑。

● 愛情會讓人失聰、失明，婚姻會讓人失足。

妳在幹嘛？

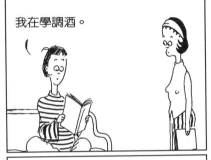

我在學調酒。

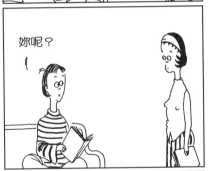

妳呢？

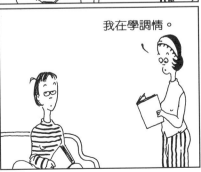

我在學調情。

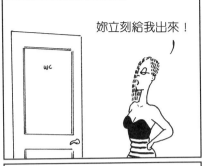

妳立刻給我出來！

為什麼？妳急著約會還是有什麼事？

什麼事也沒有。

像我這麼美的也不過只待十分鐘，妳這麼難看的豈能超過我！

澀女郎

去買束花給我！

去買杯可樂給我！

妳在想什麼？

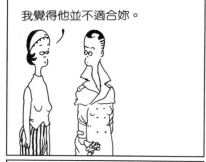

我覺得他並不適合妳。

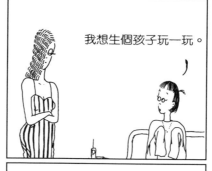

我想生個孩子玩一玩。

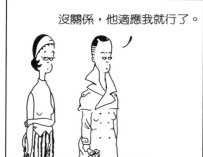

沒關係，他適應我就行了。

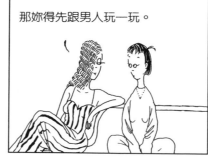

那妳得先跟男人玩一玩。

● 挑選一個跟你有一樣性格一樣生活方式的情人，如此你們就不必再花時間爭論不休了。

● 戀人分手有關面子問題，夫妻分手有關孩子問題。

● 現代臭男人主義──你無法為自己換個母親，但你可以為你的孩子換個新母親。

澀女郎

好情人溫暖，壞情人刺激，不好不壞的情人要結婚。

單身主義者的頓悟：人生除了戀愛、婚姻，應該還有別的許多東西可以選擇。

單身主義者的迷思：不選擇戀愛、婚姻，妳可能發現也沒有別的精采東西可選擇了。

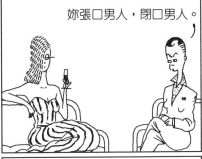

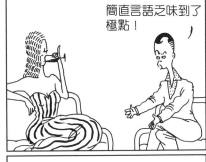

澀女郎

講一個笑話給
妳聽。

妳相信世上有許多無法
解釋的事情嗎？

哈……

不相信，任何事都有
可解釋的地方。

我還沒講，妳笑
什麼？

那為什麼我長得比
妳美那麼多？

做一個現代女強人
反應一定要比常人快。

對真正的讀者來說，小說不論寫得好不好，只分爲好
看的小說和不好看的小說兩種。
對真正的聰明人來說，婚姻不論成不成功，只分爲好
玩的婚姻和不好玩的婚姻兩種。
愛情不會生出謊言，但謊言却會生出愛情。

澀女郎

所謂幸福的婚姻就是：一個好丈夫、一個好太太、一個好孩子和兩間浴室。

一個英俊的男人和一個美麗的女人在一起，十間浴室都不夠用。

遠離愛情，了無生趣。遠離婚姻，重獲生命。

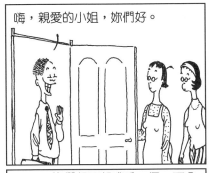

嗨，親愛的小姐，妳們好。

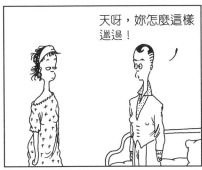

天呀，妳怎麼這樣邋遢！

妳們想不想成為一個一百分的女人？

反正又沒人。

想！我想，我想！

帥哥Jerry來了。

原來在推銷「考試必勝」，我還以為是美容品！

妳希不希望一見鍾情？

妳何必那麼緊張，
現在不結婚是一種流行。

當然希望。

說的也是，大家不結婚既
然是流行，那麼結不成婚
也算跟著流行。

妳呢？

但是如果大家全部都這樣，
那要結婚又會變成另一種流
行了。

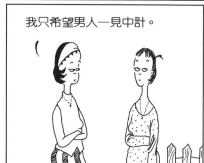

我只希望男人一見中計。

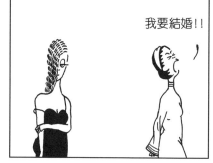

我要結婚！！

愛情苟活秘訣：

(一)甩掉你不喜歡的情人。

(二)注意你所喜歡的情人。

(三)不知道喜不喜歡的情人，則保持不定期試探。

• 一個不平凡的情人，會帶來一段不平等的戀情。

澀女郎

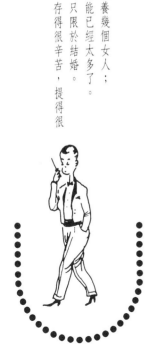

從經濟角度來看，一個男人可以養幾個女人；但從精神層面來看，一個女人可能已經太多了。

愛情至今發展到最成熟的階段，只限於結婚。

經營愛情就像存銀行存款一樣，存得很辛苦，提得很快，利息少得可憐。

我被催眠後才知道我前世是瑪麗蓮夢露。

催眠真是一個有趣的玩意。

奇怪？我催眠後，前世也是瑪麗蓮夢露！

沒錯，我被催眠後才知道我的前世是瑪麗蓮夢露吧。

怎麼會兩個人的前世是同一個人！？

瑪麗蓮夢露有雙重人格。

催眠真是一個唬人的玩意。

涩女郎

他是不是被妳甩過？

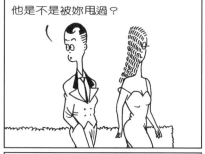

不，他從來就沒有被我甩過的機會。

親愛的，妳介不介意我經常板著臉毫無笑容？

當然不介意，你有沒有笑容一點也不重要。

怎麼說？

你能不能讓別人臉上有笑容才重要。

- 結婚是一種冒險，唯一跟別的冒險不同的是：你冒自己的險，同時也在冒另一個人的險。
- 這個世界是由百分之二十的先天性傻瓜和百分之八十的後天性傻瓜組成；因為據統計，百分之八十的人都已婚。

●現代男女最弔詭的是：每一個人的愛情都和別人大不相同，每一個人的婚姻都和別人完全一樣。

●愛情本來就沒什麼道理，婚姻看來也沒什麼道理；所以，單身可能算來根本沒什麼道理。

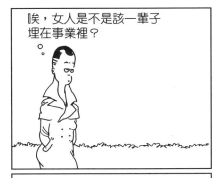

唉，女人是不是該一輩子埋在事業裡？

唉，男人是不是該一世為事業打拚？

算了，還是回去加班吧。

也許我該送聖誕禮物給小傑。

好呀。

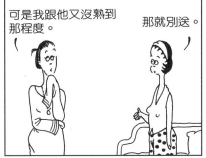

可是我跟他又沒熟到那程度。

那就別送。

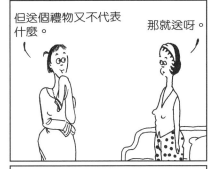

但送個禮物又不代表什麼。

那就送呀。

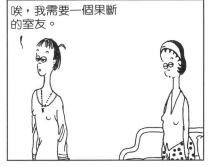

唉，我需要一個果斷的室友。

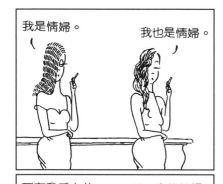

我是情婦。

我也是情婦。

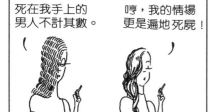

死在我手上的
男人不計其數。

哼，我的情場
更是遍地死屍！

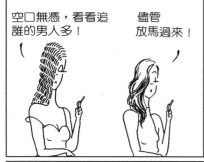

空口無憑，看看追
誰的男人多！

儘管
放馬過來！

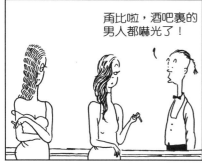

甭比啦，酒吧裏的
男人都嚇光了！

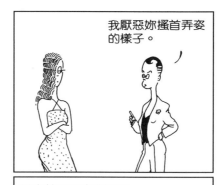

我厭惡妳搔首弄姿
的樣子。

其實美貌跟事業同樣
是一種力量。

怎麼說？

事業能讓男人進妳的公司，
美貌能讓男人進我的房間。

澀女郎

● 擁有一個隨時會被別人擁有的情人是很痛苦的；自己
隨時想擁有許多別人的情人者則不在此例。
● 一個人決定要選擇情人，還是選擇婚姻，要看解決情
人比較容易，還是解決麻煩比較容易。
● 買結婚戒指很花錢，想拔下來時更花錢。

52

澀女郎

● 老明星令人好奇，老電影令人想重看，老情人令人只能回味。

● 沒有婚姻令人覺得寂寞，有了婚姻又令人覺得疲憊。

● 於是，婚外情變成了最好的選擇。

● 如果妳沒有人生重來一次的勇氣，千萬不要碰外遇。

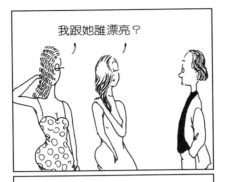

我跟她誰漂亮？

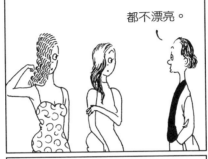

都不漂亮。

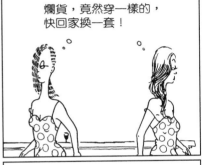

爛貨，竟然穿一樣的，快回家換一套！

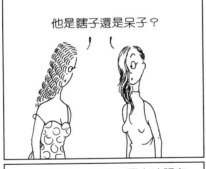

他是瞎子還是呆子？

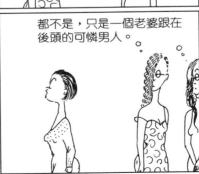

都不是，只是一個老婆跟在後頭的可憐男人。

澀女郎

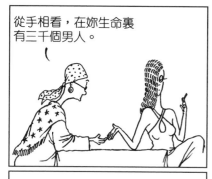

從手相看，在妳生命裏有三千個男人。

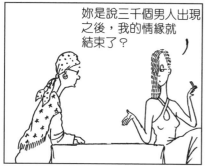

之後就不再有，一切趨於平靜。

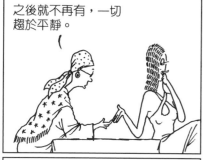

妳是說三千個男人出現之後，我的情緣就結束了？

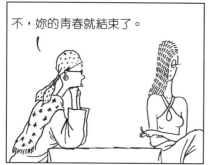

不，妳的青春就結束了。

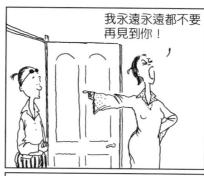

我永遠永遠都不要再見到你！

妳確定？

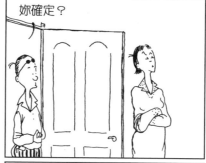

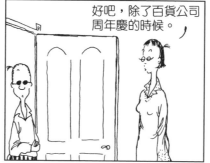

好吧，除了百貨公司周年慶的時候。

- 有些人第一次結婚時是盲目的，第二次結婚是假裝盲目。
- 想結婚的人收集妻子和孩子，單身的人收集情人。
- 愛情是一種妄想，婚姻只是教你別想。

54

澀女郎

有的女人是玫瑰花，有的則是有毒的藤類植物。

不必擔心不了解你自己的缺點，對方會把你的缺點全部數一遍，談一次戀愛再分手，

情人節之所以吸引人，並非每年的日子不同，而在於每年的情人不同。

在妳生命裏會有兩千五百個男人出現。

我看到一個非常有錢的他跟非常倒楣的妳。

咦，妳上禮拜不是算說有三千個男人嗎？

然後你們倆相遇……

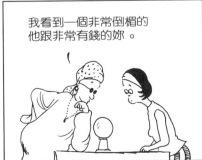

然後呢？

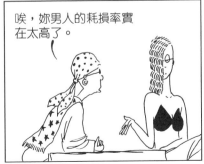

唉，妳男人的耗損率實在太高了。

我看到一個非常倒楣的他跟非常有錢的妳。

澀女郎

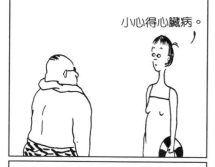

我勸你最好別去游泳。

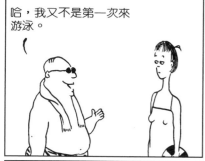

小心得心臟病。

哈，我又不是第一次來游泳。

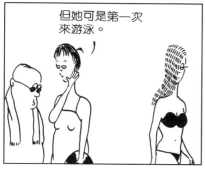

但她可是第一次來游泳。

● 女人常常弄不清楚自己在和月光、玫瑰、葡萄酒約會還是和某一個男人約會。

● 對真正愛上一個男人的妳來說，結婚或單身都不重要，重要的可能只是：他身上那種特殊的香味、臉上那種只有妳看得懂的神情。

澀女郎

我一、三、五做全植物系列芳香療法。

二、四、六做活細胞、血清蛋白美容。

漂亮女人的美麗不是一天造成的。

不漂亮女人的壓力也不是一天造成的。

妳應該每隔十分鐘翻一次身體。

這樣妳的膚色才會均勻好看。

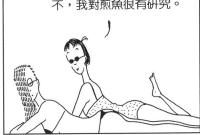

妳對日光浴很有研究？

不，我對煎魚很有研究。

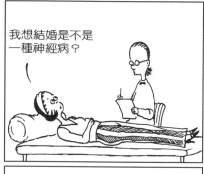

我想結婚是不是一種神經病？

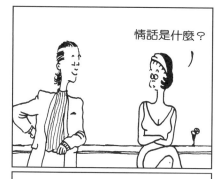

情話是什麼？

當然不是。

就是我現在所說的話。

我好過多了。

謊話是什麼？

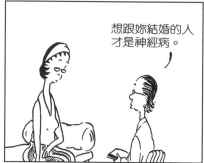

想跟妳結婚的人才是神經病。

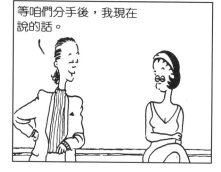

等咱們分手後，我現在說的話。

●所謂單身，就是選擇愛自己而非愛別人。

●人生太短，快樂太短，愛情太短——單身生活可以讓它們變得長一點兒。

●對女人來說，婚姻是現實和夢想的混合體。

●對男人來說，婚姻只是單身生活之後的另一種生活。

澀女郎

- 男人看到美女，眼睛會發光；美女看到美女，心裡會發毛。

- 愛情是一種暫時性的精神錯亂，它會將對方所有的優點都加以擴大發散，婚姻則能造成長期性的精神錯亂。

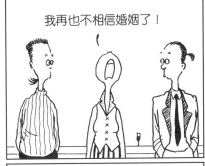

我再也不相信婚姻了！

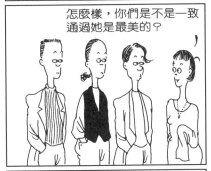

怎麼樣，你們是不是一致通過她是最美的？

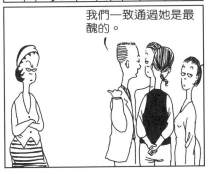

我們一致通過她是最醜的。

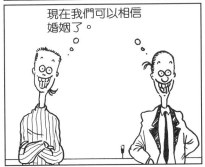

現在我們可以相信婚姻了。

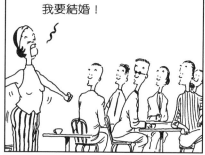

我要結婚！

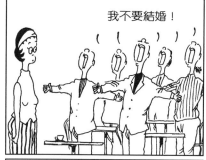

我不要結婚！

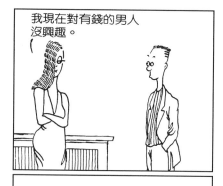

我現在對有錢的男人
沒興趣。

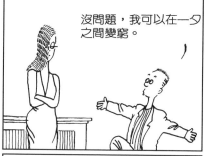

沒問題，我可以在一夕
之間變窮。

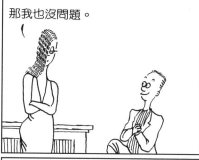

那我也沒問題。

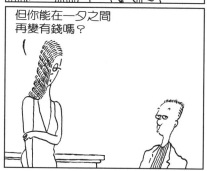

但你能在一夕之間
再變有錢嗎？

澀女郎

- 單身的人對決定愛情懦弱，結婚的人對決定單身懦弱。
- 約會時切記不要談論前任女友，否則現任女友也會變成前任女友。
- 所謂熱戀，就是心情高亢，IQ降低。

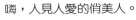

澀女郎

● 所謂情話，就是你說了一些連自己都不相信的話，卻希望對方相信。

● 人類最富想像力的時候，就是戀愛的時候。

● 美麗的女人身上總是帶刺，只是有時分不出是玫瑰花上的刺，還是刺蝟身上的刺。

嗨，人見人愛的俏美人。

嗨，聰明敏慧的小妞。

嗨，叱咤風雲的女強人。

完了，又要加房租了。

談談政治吧。

太敏感了。

那談談感情吧。

太傷感了。

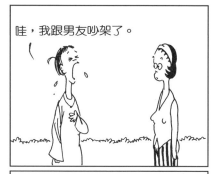

哇，我跟男友吵架了。

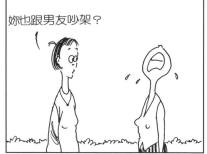

哇～～

妳也跟男友吵架？

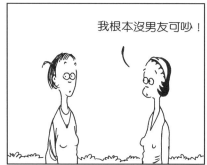

我根本沒男友可吵！

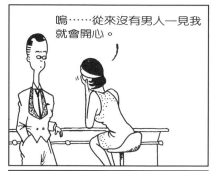

嗚……從來沒有男人一見我就會開心。

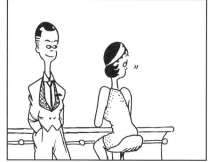

胡說，那邊就有個男人一直望著妳，開心的微笑。

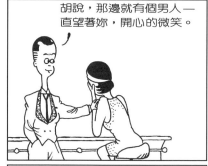

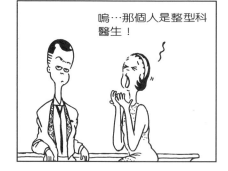

嗚…那個人是整型科醫生！

澀女郎

- 流行就像獨裁，由少數幾個人決定所有的人該如何穿。

- 模範戀情定律：一個女人、一個男人、一束玫瑰和一個很久以後的承諾。

- 模範婚姻定律：一個女人、一個孩子、一幢房子和一個缺乏想像力的老公。

澀女郎

所有的戀愛都是一場盲目約會，所有的婚姻都是一場盲目聚會。

女人的人生是用來結婚的，男人的人生是用來賺錢的。

顯眼的男人不少，順眼的男人則很少。

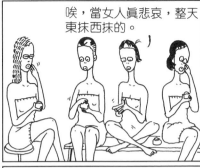

唉，當女人真悲哀，整天東抹西抹的。

你能接受女性做你的主管嗎？

想不想男人整天在妳身邊東磨西磨的？

不能。

那你為什麼還來應徵!?

妳是女人嗎？

素描 Ⅲ

愛情突然而來的時候，
你會問：為什麼？
愛情突然而去的時候，
你會問：為什麼？
不管有沒有愛情，
不管為不為什麼。
在這樣這樣的年代裡，
你總是會發生一些對的或錯的什麼。

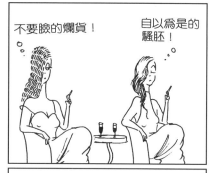

不要臉的爛貨！ 自以爲是的騷胚！

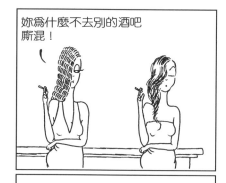

妳爲什麼不去別的酒吧 廝混！

澀女郎

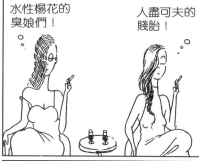

水性楊花的 臭娘們！ 人盡可夫的 賤胎！

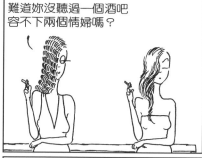

難道妳沒聽過一個酒吧 容不下兩個情婦嗎？

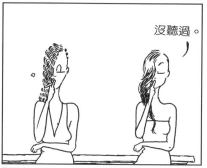

沒聽過。

- 每個人對別人的戀情都有一套看法，對自己的戀情都有一套方法。
- 樂觀主義者：總有一天我會愛上別人。
- 悲觀主義者：總有一天會有人愛上我。
- 旁觀主義者：她不愛他，你不愛我，我不……。

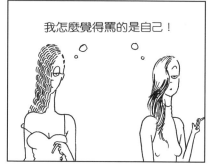

我怎麼覺得罵的是自己！

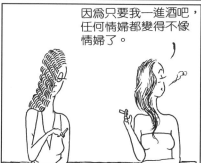

因爲只要我一進酒吧，任何情婦都變得不像情婦了。

66

澀女郎

事業真的是我的宿命嗎？

沒出息的女人才會買菜！

婚姻真的是我的宿命嗎？

不長進的女人才會帶孩子！

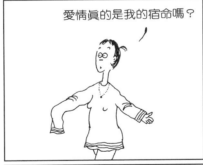

愛情真的是我的宿命嗎？

沒意識的女人才會談戀愛！

跟這羣蠢女人住一起真的是我的宿命嗎？

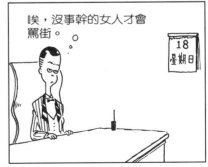

唉，沒事幹的女人才會罵街。

18 星期日

澀女郎

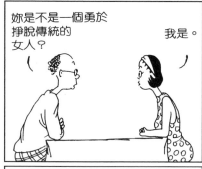

妳是不是一個勇於
掙脫傳統的
女人？

我是。

對不起，我撞了
你的車。

沒關係，
該撞的。

妳是不是一個敢
於向世俗挑戰的
女人？

我是！

我能賠償你
嗎？

不用，不用。

太好了。

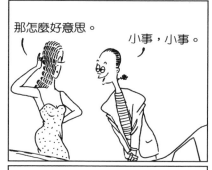

那怎麼好意思。

小事，小事。

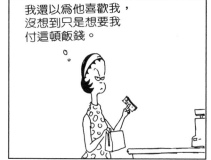

我還以為他喜歡我，
沒想到只是想要我
付這頓飯錢。

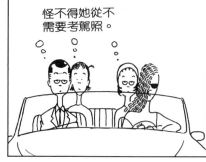

怪不得她從不
需要考駕照。

- 男人想要戀愛的第一步：找到一個自己喜歡的女人。
- 女人想要戀愛的第一步：找到一個自己信賴的美容師。
- 悲觀主義的失戀者，認為地球已經毀滅了。
- 樂觀主義的失戀者，認為地球已經毀滅了，但仍有土星、木星、火星……。

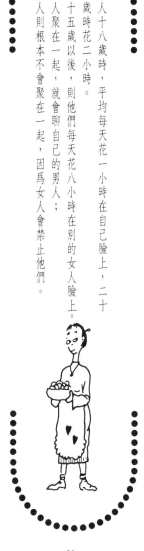

● 男人十八歲時，平均每天花一小時在自己臉上，二十五歲時花二小時。

● 三十五歲以後，則他們每天花八小時在別的女人臉上。

● 女人聚在一起，就會聊自己的男人；男人則根本不會聚在一起，因為女人會禁止他們。

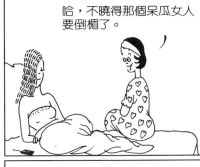

我的獨佔性很強，想約會就先把你女友甩了。

哈，不曉得那個呆瓜女人要倒楣了。

鈴

哇，我被甩了。

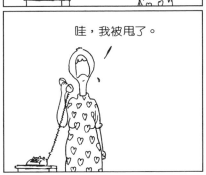

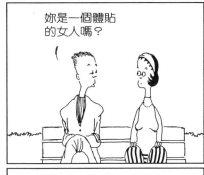

妳是一個體貼的女人嗎？

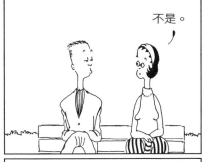

不是。

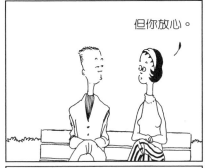

但你放心。

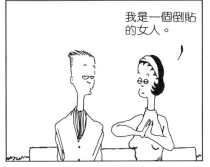

我是一個倒貼的女人。

澀女郎

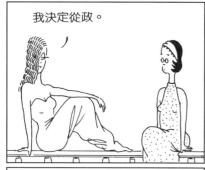

我決定從政。

為什麼？

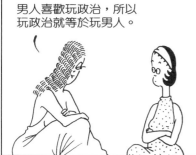

男人喜歡玩政治，所以玩政治就等於玩男人。

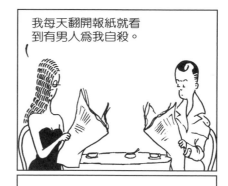

我每天翻開報紙就看到有男人為我自殺。

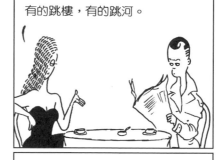

有的跳樓，有的跳河。

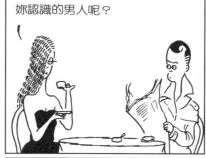

妳認識的男人呢？

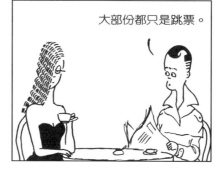

大部份都只是跳票。

● 所謂雙面嬌娃，就是現在跟你談戀愛，以後跟你結婚的那個女人。

● 所謂意見領袖，就是你老婆和你的情人。

● 所謂狐狸精，就是會讓男人像狗一樣追逐的女人。

● 單身是一種時髦，一種流行，它的費用是寂寞。

溼女郎

● 戀愛沒有原則，婚姻只有規則。

● 對男人來說，談戀愛至少有兩種好處：一是自愉，二是自誇。

● 每個人都認爲愛情是一齣喜劇，問題是有時爲了收視率，喜劇會變成鬧劇。

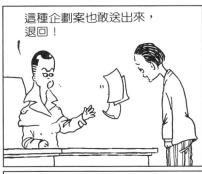

這種企劃案也敢送出來，
退回！

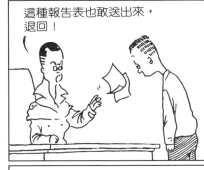

這種報告表也敢送出來，
退回！

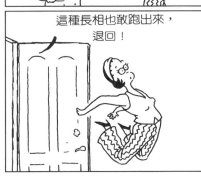

這種長相也敢跑出來，
退回！

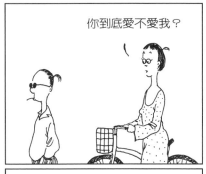

你到底愛不愛我？

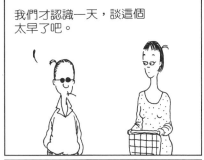

我們才認識一天，談這個
太早了吧。

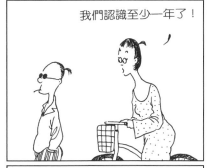

我們認識至少一年了！

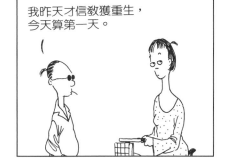

我昨天才信教獲重生，
今天算第一天。

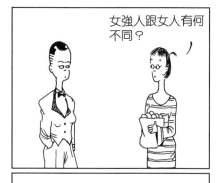

女強人跟女人有何不同?

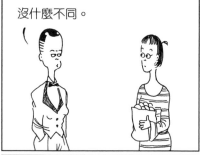

沒什麼不同。

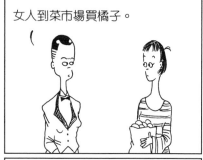

女人到菜市場買橘子。

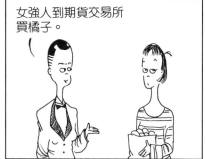

女強人到期貨交易所買橘子。

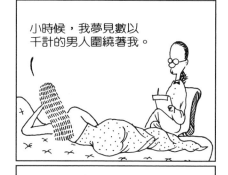

小時候,我夢見數以千計的男人圍繞著我。

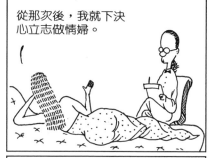

從那次後,我就下決心立志做情婦。

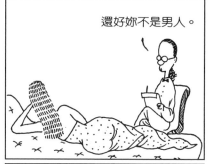

還好妳不是男人。

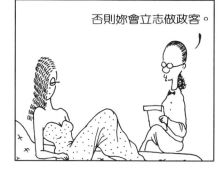

否則妳會立志做政客。

● 多麼希望愛情能像銀行戶頭的存款一樣,需要時就提出來,不需要時就存著放利息——一個女人如是說。
● 所謂賭性堅強的人,就是不斷結婚的人。
● 單身主義者就是一種認為一個人比兩個人來得有趣的人。

男人為了面子，會向女人吹噓自己的本領；女人為了面子，會向其他女人吹噓自己男人所吹噓的本領。

情人之間沒有什麼事情是不合理的，如果有愛。

沒有什麼事情是不合法的，如果沒有了愛。

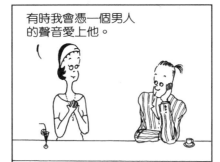

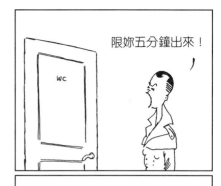

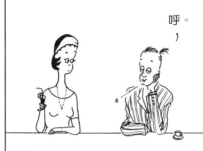

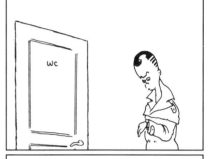

● 單身男人最大的好處就是：你只需應付你的老闆就行了。

● 婚姻如同書上的版權頁，外遇則是盜版。

● 情婦跟蕩婦之間的差別，只在於是否被該男人的老婆捉到。

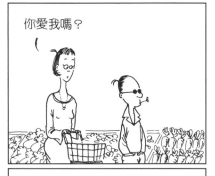

你愛我嗎？

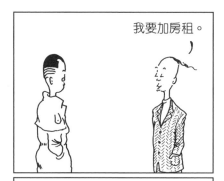

我要加房租。

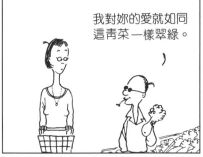

我對妳的愛就如同這青菜一樣翠綠。

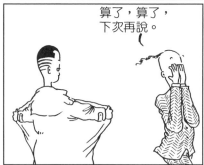

算了，算了，下次再說。

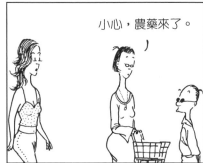

小心，農藥來了。

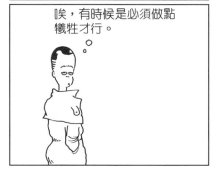

唉，有時候是必須做點犧牲才行。

澀女郎

- 愛情是一種信仰，婚姻却是一種教育。
- 愛情是一種原料，婚姻是一台機器，所製造出的成品有超過百分之五十的瑕疵品。
- 當一個男人停止思想時，並不一定是植物人，有時是老公。

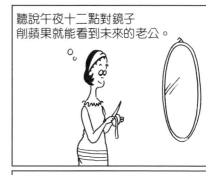

聽說午夜十二點對鏡子削蘋果就能看到未來的老公。

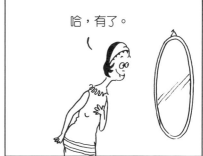

哈，有了。

有沒有人想跟我結婚？

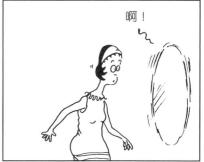

啊！

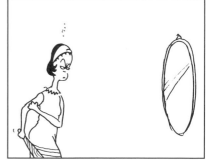

- 女人喜歡帥的男人，中意醜的老公。
- 想要贏得女人歡心，最好的方法就是交心。
- 送女人鮮花，花會凋謝；送巧克力，她會發胖；不送，你會倒楣。
- 男人喜歡談論車子，女人只需選男人的車子。

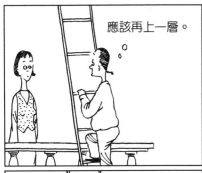

應該再上一層。

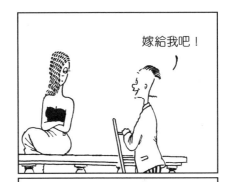

嫁給我吧！

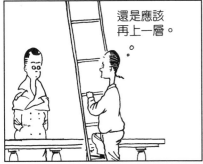

還是應該再上一層。

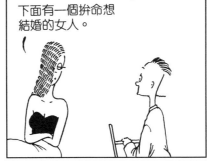

下面有一個拚命想結婚的女人。

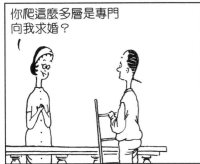

你爬這麼多層是專門向我求婚？

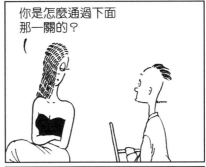

你是怎麼通過下面那一關的？

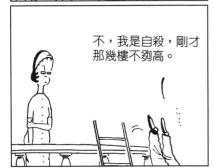

不，我是自殺，剛才那幾樓不夠高。

情人的美貌對男人來說，比美德重要多了。

女人喜歡男人誠實，因為這樣她會知道日後要對付的是什麼樣的男人。

男人不喜歡女人誠實，因為這樣他才會不知道日後要面對的是什麼樣的謊言。

嫁給我吧！

嫁給我吧！

嫁給我吧！

好呀。

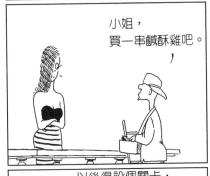

小姐，
買一串鹹酥雞吧。

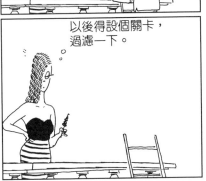

以後得設個關卡，
過濾一下。

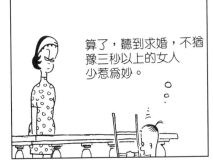

算了，聽到求婚，不猶
豫三秒以上的女人
少惹為妙。

- 單身女郎是一束等待蝴蝶的花，可惜飛來的總是嗡嗡叫的蜜蜂。
- 美麗的女人總是讓男人却步，並非不配擁有，而是不敢擁有。
- 所謂花花公子，就是情人比敵人多的人。

嫁給我吧！

我規定男人每天都要給我一個驚奇，否則就拜拜。

說一個理由。

而你到現在都還沒給我什麼驚奇。

我可以說一千個理由。

哇，我被甩了，我不要活了……

我寧願一千個男人說一個理由，也不要一個男人說一千個理由。

嗯，好歹也算是個驚奇。

澀女郎

- 女人不是被挑剔的，女人是被挑選的。
- 女人在意的是是否被男人需要，男人在意的是是否被老闆需要。
- 就是因爲愛情是如此符合人性，所以人們總是對戀愛樂此不疲。

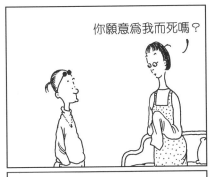

你願意爲我而死嗎？

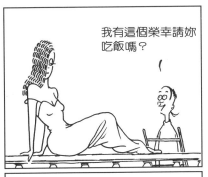

我有這個榮幸請妳吃飯嗎？

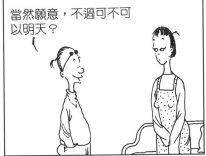

當然願意，不過可不可以明天？

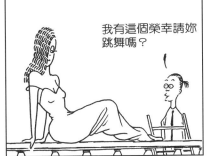

我有這個榮幸請妳跳舞嗎？

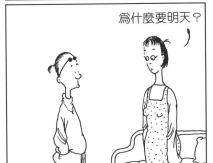

爲什麼要明天？

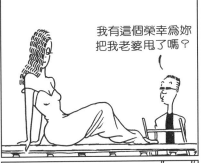

我有這個榮幸爲妳把我老婆甩了嗎？

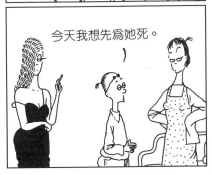

今天我想先爲她死。

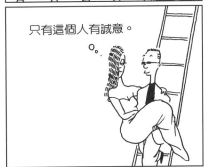

只有這個人有誠意。

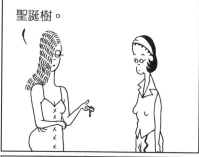

妳有什麼綽號？

聖誕樹。

為什麼取這種綽號？

因為男人一見著我，就想往我腳下堆禮物。

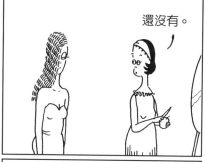

妳半夜削蘋果有沒有看到未來的老公？

還沒有。

別灰心，再多削一顆看看。

唉，還能再多削嗎…

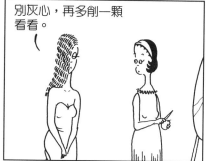

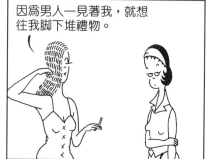

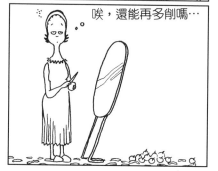

澀女郎

- 沒有男人能長久保有一個美麗的女人，不是能力不足，而是女人會變老。
- 世上沒有讓人尷尬的愛情，只有讓人尷尬的情人。
- 愛情有其理性與非理性的一面：理性就是最後選擇了婚姻，非理性就是認為結婚後仍能像談戀愛時一樣。

80

涩女郎

女人花費大半生的力氣，讓自己更漂亮；男人花費大半生的力氣，賺錢讓別的男人覺得自己老婆更漂亮。

愛情其實只是一種慾望的交換，婚姻則是一種人生的交換。

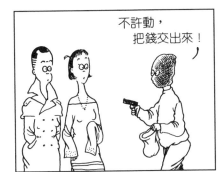

不許動，把錢交出來！

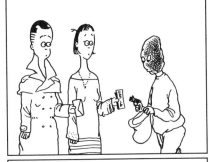

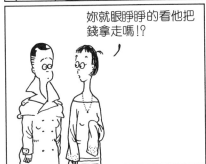

妳就眼睜睜的看他把錢拿走嗎!?

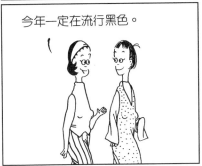

今年一定在流行黑色。

記得報稅時要申報喔。

神經女人。

我需要一個男人整頓我的生活。

嗨。

我需要一個美容師整頓我的尊容。

小姐,妳開太快了。

我無聊嘛。

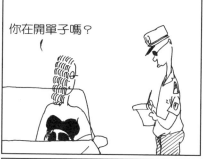
你在開單子嗎?

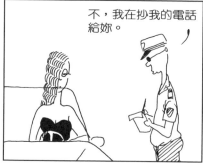
不,我在抄我的電話給妳。

澀女郎

- 愛情是一種想像,愈不真實愈讓人興奮。
- 適合的愛情如同兩隻狗發出共鳴的吠叫。
- 不適合的愛情則像一隻狗和一隻貓相互吠叫。
- 愛情就是在賭,看誰先看走眼。
- 婚姻則是在賭,看誰會先走人。

澀女郎

● 男人談十次戀愛，就會被當作戀愛高手；女人談十次戀愛，就會被稱爲蕩婦。

● 愛情的問題並不在於該簡單化還是該複雜化，而是在到底該不該戀愛。

● 愛情是一個難解的題目，因爲婚姻並不是唯一的答案。

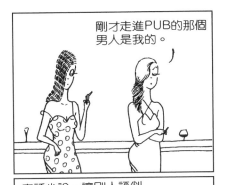

剛才走進PUB的那個男人是我的。

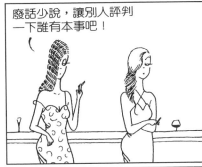

廢話少說，讓別人評判一下誰有本事吧！

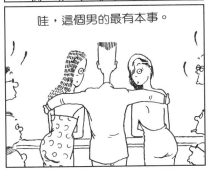

哇，這個男的最有本事。

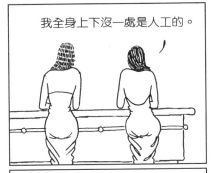

我全身上下沒一處是人工的。

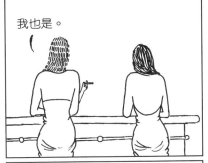

我也是。

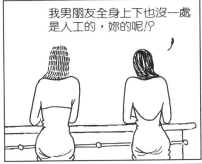

我男朋友全身上下也沒一處是人工的，妳的呢!?

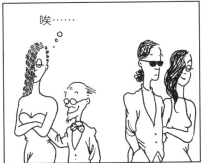

唉……

澀女郎

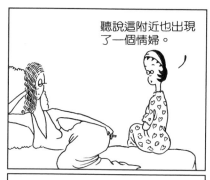

聽說這附近也出現了一個情婦。

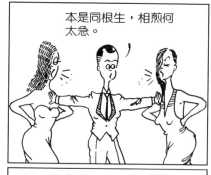

本是同根生，相煎何太急。

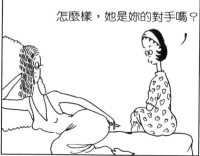

怎麼樣，她是妳的對手嗎？

這樣吧，一、三、五妳來，二、四、六她來。

哈……那個騷貨＋不要臉，那會是我的對手。

那星期日呢!?

她一定碰上對手了。

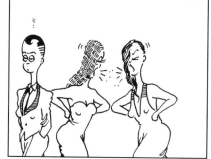

●樂觀主義者，就是被情人甩了一巴掌後，認為明天的太陽還會爬上來。

悲觀主義者，就是被情人甩了一巴掌後，就認為世界即將毀滅。

實際主義者，被情人用了一巴掌後，立刻驗傷，然後

84

澀女郎

- 上法院按鈴控告。
- 不同的女人有著不同的美，不一樣的新鮮感。
- 男人經常對某個女人一見鍾情。
- 女人經常對某件服飾一見鍾情。

我什麼時候才會遇上一個對我感興趣的人？

就是現在。

不許動，把錢掏出來！

快點，我要跟張董事長開會！

WC

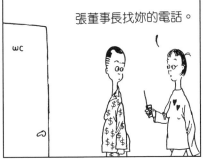

張董事長找妳的電話。

WC

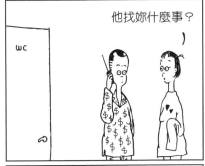

他找妳什麼事？

WC

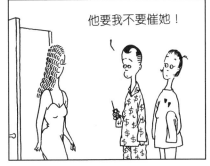

他要我不要催她！

澀女郎

- 男女之間最大的迷思在於：每個男人認為任何女人都可能成為他的情人，女人則認為任何男人都可能成為她的老公。
- 朋友和情人最大的差別在於，妳不必為朋友打扮得花枝招展。

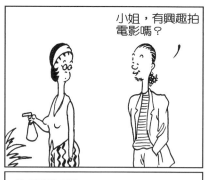

小姐，有興趣拍電影嗎？

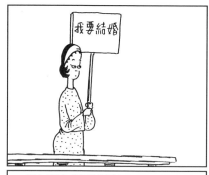

我要結婚

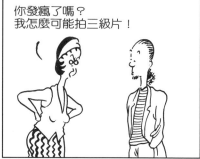

你發瘋了嗎？我怎麼可能拍三級片！

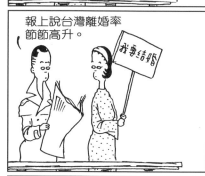

報上說台灣離婚率節節高升。

我要結婚

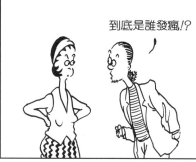

到底是誰發瘋!?

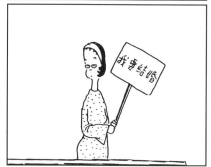

我要結婚

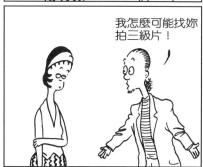

我怎麼可能找妳拍三級片！

算了…

澀女郎

- 歷史上，大戰只發生過兩次，小戰則持續不斷，而百分之九十的小型戰爭都發生在家庭。
- 政客送錢來進行一項陰謀，情人則送鮮花來進行。
- 所謂有風度的情人，就是在妳心中插了好幾刀，却讓妳覺得血是從他身上流出來的。

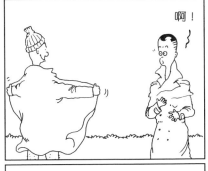

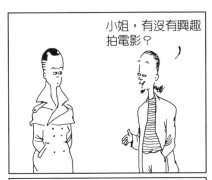

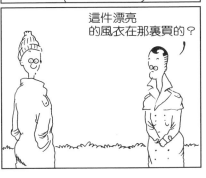

澀女郎

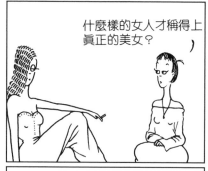

什麼樣的女人才稱得上真正的美女？

是不是每個男人色瞇瞇望著才算是？

不是。

是每個女人兇巴巴瞪著才算是。

人生到底是快樂還是痛苦？

時而痛苦時而快樂。

什麼意思？

時而痛苦…時而快樂。

- 所謂婚姻理想主義者，就是想吃聖代冰淇淋但又期望不會發胖的人。
- 所謂愛情理想主義者，就是一種名稱，表示每次會被對方拋棄的就是你。
- 所謂情人的眼淚，就是你準備破費的前兆。

88

澀女郎

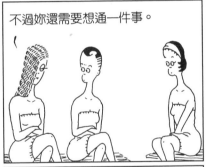

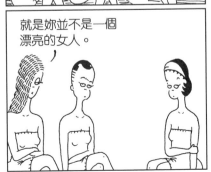

● 事業適時對無法結婚的人提供了收容所。
● 人生就是如此：你永遠在可以結婚的時機裏選擇單身，在不能結婚時選擇婚姻。
● 愛情是一種技術，你必須同時搜尋未來的新情人，並防止別人搶奪現在的舊情人。

我決定要做一個實實在在的女人而不是男人婆。

嗒啦——

妳終於想通了。

呀哈——

不過妳還需要想通一件事。

呼咦——

就是妳並不是一個漂亮的女人。

有沒有興趣做內褲生意，好多男人都沒內褲穿。

素描 IV

愛情是一件不確定的事，
你不要說。
永遠是一件不確定的事，
你不要問。
未來是一件不確定的事，
你不要想。
寂寞是一件即將確定的事，
也許你該試一試。

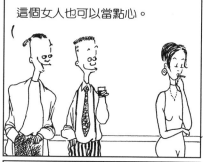

這個女人可以當點心。

這個女人也可以當點心。

那個當心點。

唉，身心疲憊，我再也不想當女強人了。

我只想做一個普通女人。

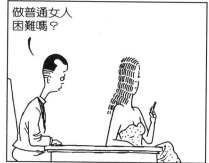

做普通女人困難嗎？

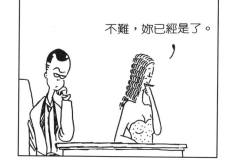

不難，妳已經是了。

澀女郎

- 單身就是，讓屬於別人的愛情屬於別人，讓屬於自己的也屬於別人。
- 女人有選擇單身或結婚的權力。
- 漂亮的女人有選擇男人該單身或結婚的能力。
- 現貨供應，逾時不候——一個徵婚女子的告示。

澀女郎

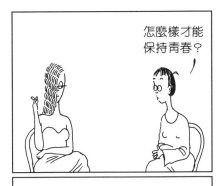

怎麼樣才能保持青春？

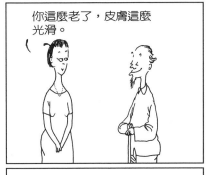

你這麼老了，皮膚這麼光滑。

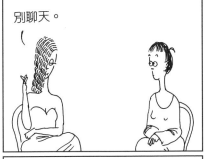

別聊天。

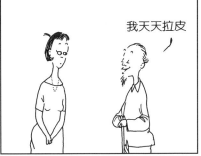

我天天拉皮

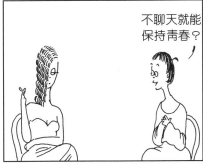

不聊天就能保持青春？

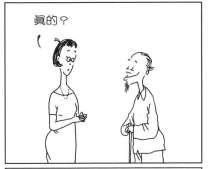

真的？

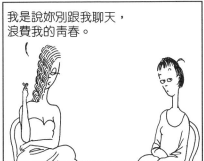

我是說妳別跟我聊天，浪費我的青春。

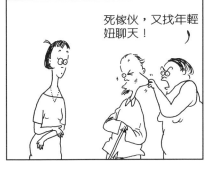

死傢伙，又找年輕妞聊天！

澀女郎

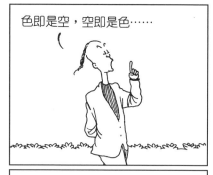

色即是空，空即是色……

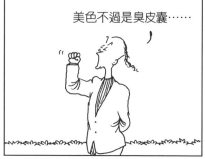

美色不過是臭皮囊……

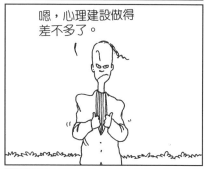

嗯，心理建設做得差不多了。

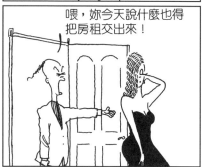

喂，妳今天說什麼也得把房租交出來！

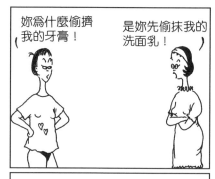

妳為什麼偷擠我的牙膏！

是妳先偷抹我的洗面乳！

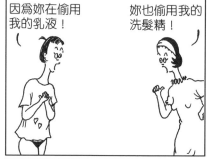

因為妳在偷用我的乳液！

妳也偷用我的洗髮精！

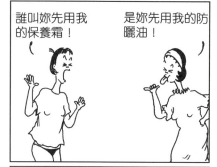

誰叫妳先用我的保養霜！

是妳先用我的防曬油！

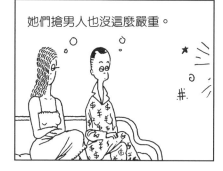

她們搶男人也沒這麼嚴重。

● 沒錢的男人需要對女人熱情，有錢的男人需要對女人多情。

● 人生的矛盾是，女人其實要的是美貌，跟有錢的男人在一起，男人要的其實是金錢；結果，女人跟有錢的男人在一起，男人跟美貌的女人在一起。

94

澀女郎

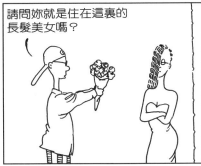

美麗的女人或許虛榮，但跟美麗女人交往的人往往更虛榮。

所謂事實就是，當一個更美麗的女人出現在你女友身旁時，所呈現出的一種狀況。

英俊並不會讓男人偉大，只會讓他自大。

請問妳就是住在這裏的長髮美女嗎？

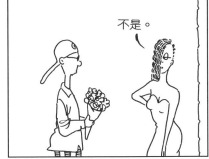

不是。

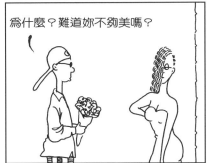

為什麼？難道妳不夠美嗎？

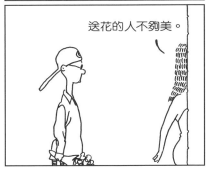

送花的人不夠美。

唉，從這手相看來，一生勞碌奔波。

一輩子別想大富大貴。

我決定換個男朋友。

澀女郎

●單身就是獨自一個人；婚姻就是兩個人感覺起來還是像獨自一個人。

●在算術的觀點——一加一等於二。

●在愛情的觀點——一加一等於快樂。

●在單身的觀點——一加一等於麻煩

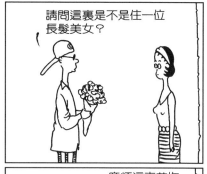

請問這裏是不是住一位長髮美女？

叮噹——

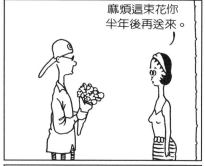

麻煩這束花你半年後再送來。

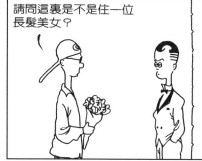

請問這裏是不是住一位長髮美女？

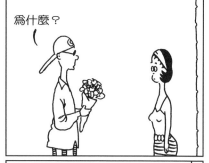

爲什麼？

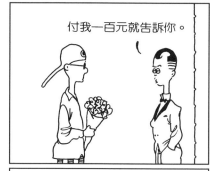

付我一百元就告訴你。

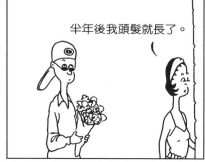

半年後我頭髮就長了。

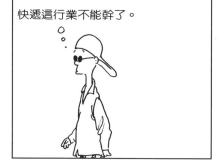

快遞這行業不能幹了。

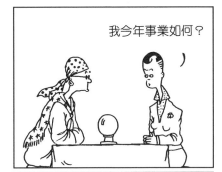

澀女郎

● 當人們真正了解愛情的真諦時，他們會決定把情人節跟愚人節合併成一天。

● 院線每換一部新電影，我就換一個新情人——一個熱愛電影的人如是說。

● 好情人到處帶著跑，壞情人到處跟著跑。

我今年事業如何？

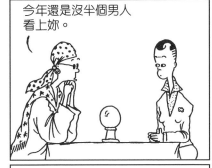

今年還是沒半個男人看上妳。

喂，我問的是事業，又不是愛情！

沒有愛情，妳能不專注在事業嗎？

妳應該先打一層底，再上面霜。

然後均勻抹平，由左至右順時針擦勻……

哇，你真有經驗。

我開了一家汽車打蠟店。

涩女郎

哇，我男朋友不肯跟我結婚。

妳不是一直想做個把老公踢開的新女性嗎？

沒錯。

但我不結婚怎麼把老公踢開！

我每天作舉腿運動，之後美臀運動……

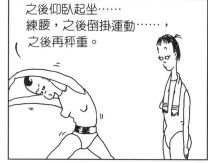

之後仰臥起坐……練腰，之後倒掛運動……，之後再秤重。

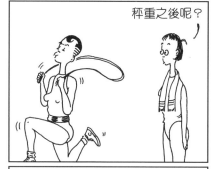

秤重之後呢？

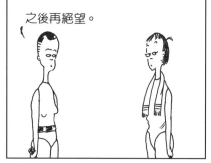

之後再絕望。

● 單身就像獨自一個人拉大提琴，也許得不到別人的喝采，但也沒人會抗議妳的噪音。

● 未婚的人想像『愛情』就是一切，已婚的人才知道，其實『想像』才是一切。

● 你對情人喜愛的程度，完全視你對她想像的程度而定。

98

澀女郎

- 上一次戀愛的經驗，是下一次戀愛的肥料。
- 為什麼人們需要結婚？因為在日常生活裡，他們需要有另一個人可以怪罪。
- 童話故事給予我們最好的啟發是，青蛙會變成王子。
- 其實婚姻給予我們最好的教訓是，王子會又變回青蛙。

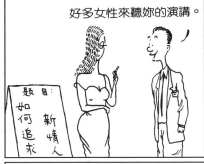

好多女性來聽妳的演講。

來聽的人漂不漂亮？

大部份都不好看。

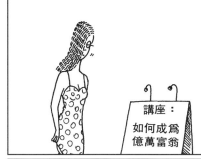

講座：
如何成爲
億萬富翁

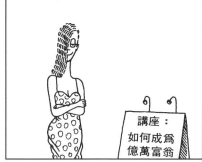

講座：
如何成爲
億萬富翁

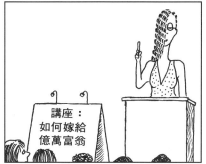

講座：
如何嫁給
億萬富翁

澀女郎

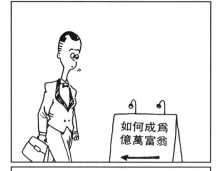
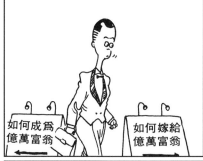
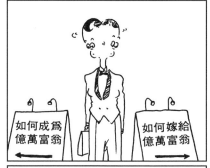
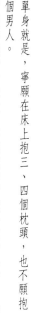

● 單身就是，寧願在床上抱三、四個枕頭，也不願抱一個男人。

● 所謂知識份子就是；寧願在書中找尋愛的真諦，也不願在女人身上找尋。

● 妳可以享受愛情，但却無須相信它。

澀女郎

- 你可以羨慕別人的老婆，但別羨慕別人的婚姻。
- 工作的目的，並不在於報酬或成就感，而在於能離開老婆八小時。
- 愛情像開一部沒有油門的汽車上坡。
- 婚姻像開一部沒有煞車的汽車下坡。

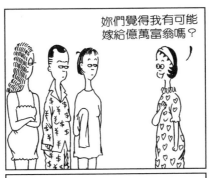

妳們覺得我有可能嫁給億萬富翁嗎？

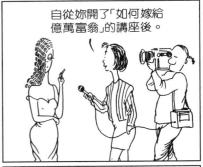

自從妳開了「如何嫁給億萬富翁」的講座後。

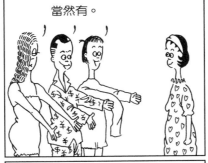

當然有。

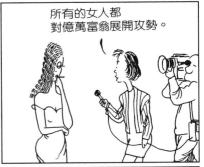

所有的女人都對億萬富翁展開攻勢。

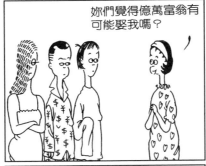

妳們覺得億萬富翁有可能娶我嗎？

那嫁給億萬富翁的人多嗎？

算我沒問。

沒有，倒是億萬富翁跟老婆離婚的不少。

妳的公司請了多少人？

五十個人。

但我只有到五個人呀？

一個人當十個用。

聽完我的講座，妳是不是也打算交一個億萬富翁？

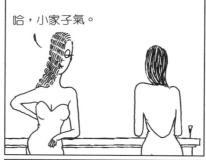

我還是只交千萬富翁。

哈，小家子氣。

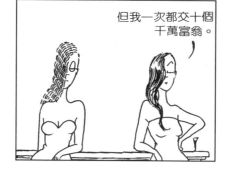

但我一次都交十個千萬富翁。

澀女郎

- 愛情是一種互相討好的藝術，婚姻是一種互相逃跑的藝術。
- 有趣的情人讓人想成家。
- 無趣的情人讓人想回家。
- 人生三大悲劇：美人會老、愛情會冷、婚姻會久。

澀女郎

● 當男人對妳說：『我們能成爲好朋友』時，百分之九十這是一項愛情陰謀。

● 愛情三部曲就是刺激、絢麗然後趨於平淡，所以每個人都至少該談三次戀愛。

● 天眞誘發愛情，無知造成婚姻。

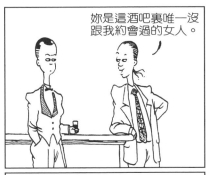

妳是這酒吧裏唯一沒跟我約會過的女人。

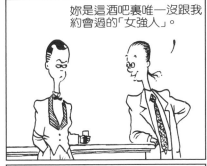

妳是這酒吧裏唯一沒跟我約會過的「女強人」。

這還差不多。

我要求加薪百分之十，否則就不幹了！

告訴你，我從不接受男人的威脅！

那好辦。

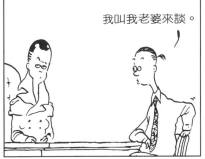

我叫我老婆來談。

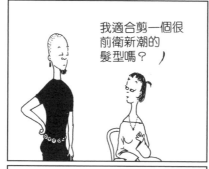

我趕著參加一個宴會，
你只有十分鐘幫我改頭換面。

我適合剪一個很
前衛新潮的
髮型嗎？

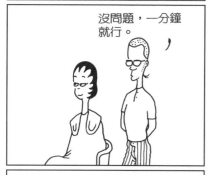

沒問題，一分鐘
就行。

OK。

答案是：不適合。

● 有時一加一並不等於二，如同好情人並不見得就是好丈夫。

● 愛情是一張柔軟的雙人床，婚姻則是一床床的被單跟枕頭套。

● 愛情是熱戰，婚姻是冷戰，其餘都在打顫。

澀女郎

● 本世紀最大的迷思就是，到底是愛情的謊言多，還是婚姻的謊言多？

● 十個謊言讓你得到一個情人，一百個謊言則讓你得到一個心理輔導醫師。

● 只要新鮮感夠，每個男人都是好情人。

幫我改頭換面。

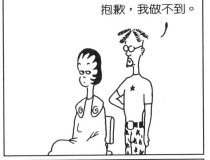

抱歉，我做不到。

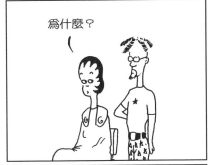

為什麼？

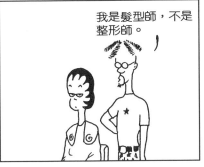

我是髮型師，不是整形師。

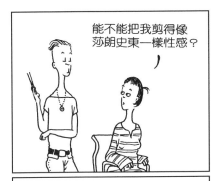

能不能把我剪得像莎朗史東一樣性感？

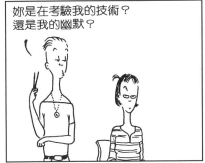

妳是在考驗我的技術？還是我的幽默？

澀女郎

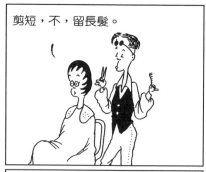

剪短，不，留長髮。

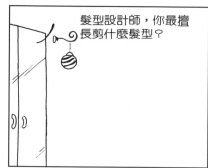

髮型設計師，你最擅長剪什麼髮型？

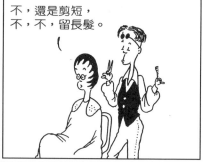

不，還是剪短，
不，不，留長髮。

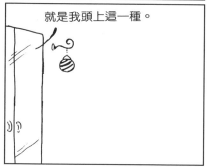

就是我頭上這一種。

你有什麼建議？

我建議妳到別家去找麻煩。

- 情人第一次約會的時間平均是三小時，第二次是三個半小時，第三次是四小時以上。以後的約會，則她會問你跟別的女人第一次約會時間是幾個小時。
- 好情人總是隨傳隨到，但又懂得適時消失。

106

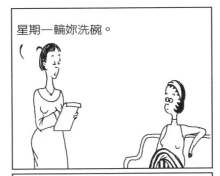

澀女郎

星期一輪妳洗碗。

我要結婚，我要結婚⋯

星期三輪妳洗碗。

星期日輪妳洗碗。

我不要結婚，我不要結婚⋯

不行，星期日我的男人都輪到幫太太洗碗。

神經病，今天我又不要結婚，緊張什麼！

妳相不相信一見鍾情？

教妳一個減肥的好方法。

妳相不相信一拍即合？

吃每一口蛋糕前先想三個理由。

不相信。

這樣就能阻止自己吃嗎？

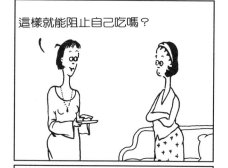

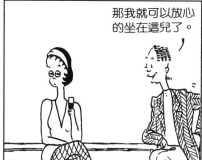

那我就可以放心的坐在這兒了。

不能，但能讓妳消化不良。

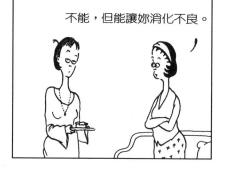

澀女郎

- 每一份詩意的愛情背後，都有一個失憶的情人。
- 百分之百的愛情並不存在，除非世上只有一個男人一個女人。
- 單身主義時代全面來臨時，最大的夢魘，就是每個情人也只被准許交一個情人。

澀女郎

- 悲觀論者最好別談戀愛，而是直接結婚，這樣你才會更悲觀。
- 到底愛情重要還是友情重要？當然是愛情重要——友情並不能讓一個人奴役另一個人。
- 初戀是神聖的，其餘的都只是在挑選與比較。

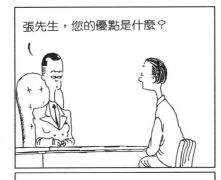

張先生，您的優點是什麼？

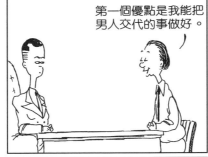

第一個優點是我能把男人交代的事做好。

第二個優點，我更能把女人交代的事做好。

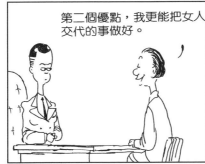

你錄取了。

愛情到底是什麼東西？

愛情什麼東西也不是。

但愛情能讓妳從男人那裏得到很多好東西。

澀女郎

哭吧，儘量哭，哭出來就沒事了。

一、三、五逛街買衣服。

我太了解失戀了。

二、四、六逛街交男朋友。

我是真的太了解了。

星期日逛街呢？

哇

讓別的女人嫉妒。

澀女郎

愛情是一種需求，婚姻是一種索求。

殉情有時不見得是自殺，有時是上結婚禮堂。

每個有老婆隨侍在側的男人都是紳士。

戀人之間的爭執往往是男的也對，女的也對，但兩者就是對不攏。

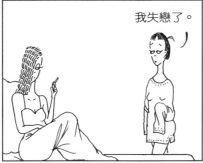
我失戀了。

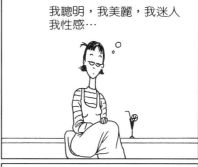
我聰明，我美麗，我迷人我性感⋯

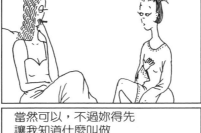
妳能開導開導，讓我心裏好過些嗎？

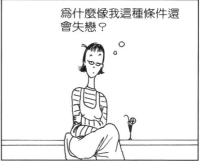
為什麼像我這種條件還會失戀？

當然可以，不過妳得先讓我知道什麼叫做失戀？

嗚⋯我失戀了。

算了，這種開導不聽也罷。

罷了，我失戀算得了什麼。

111

女人到底該選有錢的男人還是英俊的男人？

如果女人夠美就選英俊的，反之則選有錢的。

為什麼？

女人不夠美，選有錢的男人，才能有錢去整容。

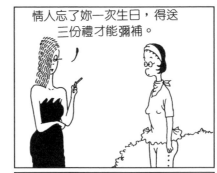

情人忘了妳一次生日，得送三份禮才能彌補。

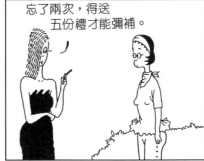

忘了兩次，得送五份禮才能彌補。

如果忘了三次呢？

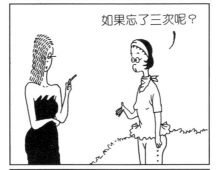

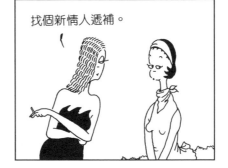

找個新情人遞補。

澀女郎

● 愛情是一副精工雕琢的銀手鐲，婚姻則是上鎖的腳鐐。

● 對男人而言，想戀愛就需要好技術。

● 對女人而言，想戀愛則需要易容術。

● 其實女人要的不多，只希望能完全擁有一個男人，但那個男人必須擁有一切。

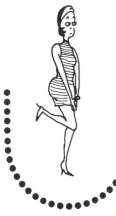

澀女郎

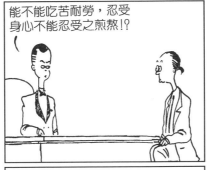

能不能吃苦耐勞，忍受身心不能忍受之煎熬!?

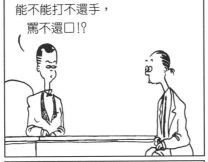

能不能打不還手，罵不還口!?

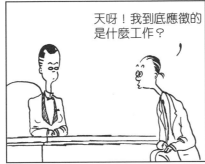

天呀！我到底應徵的是什麼工作？

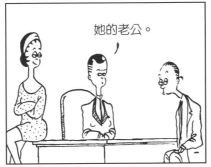

她的老公。

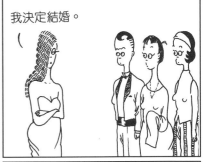

我決定結婚。

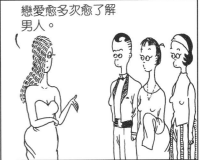

戀愛愈多次愈了解男人。

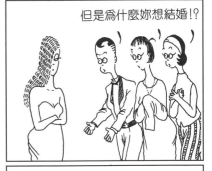

但是為什麼妳想結婚!?

我想了解自己。

唉，完了，一切都完了。

我什麼都能做。

澀女郎

● 在現代城市裡，愛情永遠比玫瑰便宜，婚姻永遠比麵包昂貴。
● 單身主義就是，世上沒有一張床大到能容得下兩個人睡。
● 自由和孤獨總是在一起，這就是單身主義者的迷思。

怎麼了，經濟垮了？

不是。

你結婚了嗎？

愛情沒了？

不是。

還沒有。

我那個死對頭情婦又回來了。

那就沒有人能證明你什麼都能做這件事了。

涩女郎

- 在現代城市裡，男人不再相信愛情，女人不再相信婚姻。
- 單身男人＋單身女人＝婚姻，或是一場單身派對。
- 如果世界將在明天中午結束，妳會選擇單身還是結婚？

我喜歡穩重的男人。

我喜歡健康的男人。

我喜歡斯文的男人。

我喜歡不會讓她們說夢話的男人！

我決定養一隻狗！

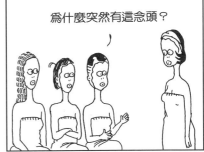

為什麼突然有這念頭？

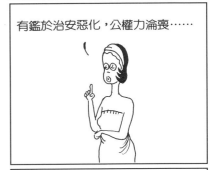

有鑑於治安惡化，公權力淪喪……

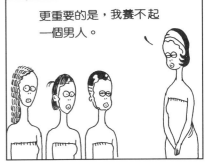

更重要的是，我養不起一個男人。

回響頁

◉編輯室

從來沒有一個漫畫家像朱德庸這樣，引起這麼多男人和女人的注意。因為他的每一則漫畫，畫的都是男人和女人。他注意每一個男人和每一個女人，他說：『世界上，人是最有趣的。』

他的漫畫簡單、犀利、刻薄、好玩，一如他對『人』觀察以後的各種簡單結論。對於男人，他說：『當男人搞不懂女人時，他就去搞政治。』對於女人，他說：『女人唯一不變的，就是善變。』對於婚姻，他說：『婚姻就是一個樂天派的女人，嫁給一個樂天派的男人，最後變成兩個悲觀論者。』對於愛情，他說：『愛情就是：你遇見一個與你毫不相干的女人或男人，然後你們熱戀，然後你們就再也毫不相干了。』

朱德庸自己，究竟是個什麼樣的人呢？他，目前四十歲，學電影的，卻在二十九歲以後變成專業漫畫家，而且是漫畫大家。他的四格漫畫已成為華人世界的幽默經典，據估計，每天就有數千萬華人在早餐桌上對著朱德庸漫畫深深發笑。他的『雙響炮』、『醋溜族』、『澀女郎』漫畫系列，一九九九年他的漫畫正式授權中國大陸市場，一年多就賣出二百萬本，現在並已成為大學生與新興白領族、網路族的熱門話題。關於他的性格，他的朋友形容：『他有一雙成人的尖銳的眼，和一顆孩子的單純的心。』他的妻子形容：『他像是一種瘋子和公務員的混合體。』

媒體對於『朱氏幽默』多年來報導極眾，我們把吉光片羽羅列於下，供讀者回味。

● 台灣中國時報：朱德庸是最幸運的漫畫家，因為捧他場的讀者極多。（199

● 台灣版ELLE雜誌：朱德庸了解女人到了一種可怕的地步。（1995）

● 新加坡新明日報：朱德庸的『雙嚮炮』系列，新馬兩地一共出現過56種盜版，比翻版張學友唱片還厲害。（1993.9.20）

● 馬來亞西中國報：朱德庸以漫畫反映現實，尖酸刻薄盡是珠璣。（1995.3.17）

116

●馬來西亞洲日報：朱德庸的「雙響炮」「醋溜族」「澀女郎」三個系列，在我國膾炙人口。（1995．3．17）

●亞洲周刊：朱德庸是台灣漫畫排行榜上的東方不敗。（1994）

●中國中央電視台『讀者時間』節目：朱德庸的漫畫對現代人的愛情婚姻一針見血。（1999．8）

●中國中央電視台『東方時空』人物專訪：朱德庸的漫畫讓人反省了自己的處境。（1999．12）

●中國中央電視台婦女節一百周年特別節目：朱德庸這個人，最能洞悉男女之間的矛盾與糾葛。（2000．3．8）

●中國北京青年報：朱德庸畫的是渾身缺點的現代人，嘲諷的是男女之間永恆的無奈。（1999．4．17）

●中國中國圖書商報：朱德庸洞穿了人性中的一個側面，表現出來的是人性的。（1999．7．30）

●中國北京青年報：以不同的眼光看世界，顛覆了許多事情，這也就是朱德庸漫畫創作的奧妙所在。（1999．7．16）

●中國圖書商報《每月觀察》：朱德庸作品令人稱奇之處，除蘊涵情感與城市貼近之外，還展現出成人漫畫多向度的迷人和妖嬈。（1999．5．28）

●中國中國作家文摘：他的漫畫簡單、犀利、刻薄、好玩。（1999．7．16）

●中國時尚雜誌：朱德庸的那面鏡子能照回滿街的人類表情。（1999．9）

●中國北京三聯生活周刊：朱德庸找到了一個獨特的角度，用一種非教化式的輕鬆方式評論人生。（1999．8．15）

●中國上海文匯讀書周報：朱德庸的幽默是一記左鈎拳。（1999．8．14）

●台灣自由時報：朱德庸著墨人生趣味，現實入手，感覺入畫。（1995．10．16）

●台灣自立早報：朱德庸是擅長詼諧包裝人生幸福的漫畫家。（1995．10．18）

●台灣農農月刊：朱德庸以心去體會，再以一只妙筆描繪出新人類的特質，是描繪出新人類的特質，是一種冷雋的漫畫語言。（1994．3）

●台灣ELLE雜誌：透過他一針見血的犀利觀察，再複雜的人性都在嘻笑怒罵的漫畫筆觸裡，化作詼諧一笑。（1994．6）

②

關於你的澀女郎True Lies！

●您被這本書吸引的原因是：（可複選）
□封面設計　　□漫畫內容　　□漫畫書名
□廣告宣傳　　□朋友介紹　　□報紙連載
□其它＿＿＿＿＿＿＿＿＿＿＿＿＿＿＿＿

●您購買本書的地點是：
□7-11便利商店　　□一般書店
□郵政劃撥　　　　□其它

●您喜歡本書的那些內容？
□漫畫 □邊欄 □彩頁 □封面 □其它
（請依喜愛程度，以1.2.3.4.表示）

●如果1是最低分，5是最高分，您覺得本書值多少分＿＿＿＿＿。

●您對本書的感想
　　（歡迎任何意見、敬請批評指教）
＿＿＿＿＿＿＿＿＿＿＿＿＿＿＿＿＿＿＿＿
＿＿＿＿＿＿＿＿＿＿＿＿＿＿＿＿＿＿＿＿
＿＿＿＿＿＿＿＿＿＿＿＿＿＿＿＿＿＿＿＿
＿＿＿＿＿＿＿＿＿＿＿＿＿＿＿＿＿＿＿＿
＿＿＿＿＿＿＿＿＿＿＿＿＿＿＿＿＿＿＿＿
＿＿＿＿＿＿＿＿＿＿＿＿＿＿＿＿＿＿＿＿
＿＿＿＿＿＿＿＿＿＿＿＿＿＿＿＿＿＿＿＿
＿＿＿＿＿＿＿＿＿＿＿＿＿＿＿＿＿＿＿＿
＿＿＿＿＿＿＿＿＿＿＿＿＿＿＿＿＿＿＿＿

填妥後，請按虛線上①‧②依序對折2次，再釘書針訂上，即可寄回！

編號：F01013	書名：親愛澀女郎
姓名：	性別：1.男　2.女
出生日期：　年　月　日	身分證字號：

學歷：1.小學 2.國中 3.高中 4.大專 5.研究所(含以上)

職業：1.學生　　2.公務　　3.家管　　4.服務　　5.金融
　　　6.製造　　7.資訊　　8.大眾傳播　　9.自由業
　　　10.農漁牧　　11.退休

地址：＿＿＿＿縣/市＿＿＿＿鄉/鎮/區＿＿＿＿村
　　　＿＿＿＿里＿＿＿＿鄰＿＿＿＿路/街
　　　＿＿＿＿段＿＿＿＿巷＿＿＿＿弄
　　　＿＿＿＿號＿＿＿＿樓
　　　郵遞區號＿＿＿＿＿＿＿

①

廣　告　回　郵
北區郵政管理局登記證
北　台　字　1　5　0　0　號
免　貼　郵　票

CHINA TIMES PUBLISHING COMPANY

地址：台北市108和平西路三段240號3樓
讀者服務專線：0800-231705‧（02）2304-7103
讀者服務傳眞：（02）2304-6858
郵撥：0103854-0　時報出版公司

請寄回這張服務卡（免貼郵票），您將可以——
●隨時收到最新的出版訊息
●參加專爲您設計的各項回饋優惠活動

銷售十萬本的金牌漫畫書
如果你只讀過一本，你就必須讀另外四本；
如果你五本都讀過，
請你驚喜發現第六本！

朱德庸作品

雙響炮 1-6

- ●雙響炮
- ●雙響炮2
- ●再見雙響炮
- ●再見雙響炮2
- ●霹靂雙響炮
- ●霹靂雙響炮2

一個亂糟糟的城市，
一群酸溜溜的男女，
一種有你、有我、有他的族類，
共同組合成這個讓你臉部神經
抽慉的漫畫新品種。

朱德庸作品集 13

親愛澀女郎

作　者—朱德庸
編輯顧問—馮曼倫
美術創意—陳泰裕
主　編—郭燕鳳
編　輯—林誌鈺
美術編輯—高鶴倫
執行企劃—陳美萍・吳曉雯
董事長
發行人—孫思照
總經理—莫昭平
總編輯—林馨琴
出版者—時報文化出版企業股份有限公司
108台北市和平西路三段二四○號三樓
發行專線—(○二)二三○六—六八四二
讀者服務專線—○八○○—二三一—七○五・(○二)二三○四—七一○三
讀者服務傳眞—(○二)二三○四—六八五八
郵撥—一九三四四七二四時報文化出版公司
信箱—台北郵政七九～九九信箱
時報悅讀網—http://www.readingtimes.com.tw
電子郵件信箱—comics@readingtimes.com.tw
印刷—盈昌印刷有限公司
初版一刷—一九九六年七月三十日
二版一刷—二○○二年九月一日
二版三刷—二○○六年二月十日
（累計印量五○○○○○本）
定　價—新台幣一六○元

◎行政院新聞局局版北市業字第八○號
版權所有・翻印必究
（本書如有缺頁、破損、倒裝，請寄回更換）

ISBN 957-13-3744-7
Printed in Taiwan

國家圖書館出版品預行編目資料

親愛澀女郎／朱德庸作.--二版.--台北市
：時報文化, 2002[民91]
　面；　公分 --（時報漫畫叢書；F01013）

　ISBN　957-13-3744-7（平裝）

1.漫畫與卡通
947.41　　　　　　　　　　　　91014628

朱德庸作品 ▶

醋溜族 1-4

你可以拒絕這個時代，
你不能不注意這個族類！